LES SECRETS DU PAYSAGE

L'artiste au travail

LES SECRETS DU PAYSAGE

PRÉPARÉ PAR DAVID LEWIS

ADAPTATION FRANÇAISE DE PAUL GLADU

ÉDITIONS

marcel broquet

Case postale 310, LaPrairie, Qué.
J5R 3Y3 — (514) 659-4819

Titre original: Landscape Painting Techniques

Copyright: 1984 by Watson-Guptill Publications
ISBN 0-8230-2637-X (pbk). All rights reserved.

pour l'édition française au Canada:

Copyright © Ottawa 1987
Éditions Marcel Broquet Inc.
Dépôt légal — Bibliothèque nationale du Québec
2e trimestre 1987

ISBN 2-89000-175-X

pour tous les autres pays francophones:

Copyright Éditions Fleurus, 1987
n° d'édition 89201
Dépôt légal: novembre 1987
ISBN 2.215.01008.8 — ISSN 0993-5347
2e édition

Je désire remercier les nombreuses personnes en particulier, Susan Colgan et Jay Anning — qui m'ont facilité la composition de ce livre.

Sans leur aide, *Les Secrets du Paysage* n'aurait jamais vu le jour. Grâce à leur aide, ce fut possible et un vrai plaisir.

David Lewis

Table des matières

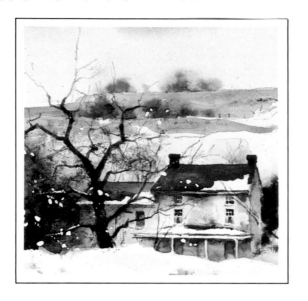 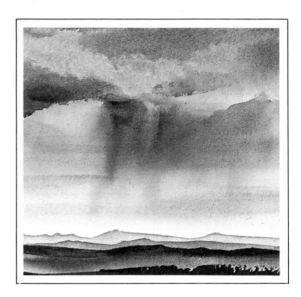

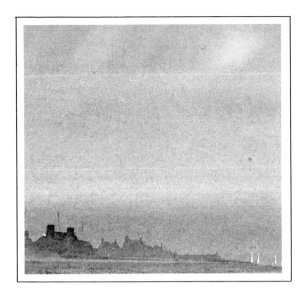

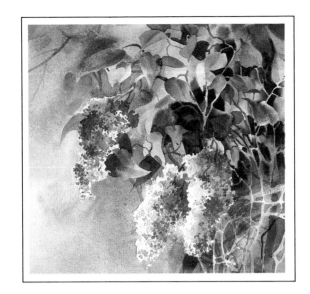

Introduction

La neige qui tombe peut séduire un artiste mais en rendre les effets peut en décourager plus d'un. Imaginez la neige traversant la lumière des phares sur une autoroute; s'amoncelant sur tout: toits, arbres, voitures, clôtures, fenêtres; se creusant sous les skis et les bottes; et pesant sur les conifères au point de changer les pistes en tunnels.

Cette blancheur débordante peut décourager le peintre débutant à cause des problèmes qu'elle pose. Qu'ont fait d'autres artistes? Dans l'espoir de l'apprendre, on peut toujours consulter un bon livre sur la peinture.

Au lieu d'illustrer la méthode d'un seul peintre, *Les secrets du paysage* réunit celles de plusieurs peintres dans *un seul* ouvrage. Comment divers artistes s'attaquent-ils au problème du paysage? Prennent-ils des photos? Font-ils des croquis? Quelles peintures choisissent-ils? Et quels pinceaux?

On a extrait des travaux de neuf artistes vivants réputés les cas et les circonstances les plus instructifs, les situations saisonnières, quotidiennes et climatiques les plus variées.

Peindre une chaussée glacée, une mer ou la brume ou les reflets d'un ciel gris dans un ruisseau vous attire et vous désespère à la fois? Ouvrez ce livre et voyez ce que John Blockley, Charles Reid, Foster Caddell ou Zoltan Szabo ont fait en de telles situations.

Voici neuf artistes. Explorez avec eux le ciel, les bois, l'eau et les fleurs et voyez ce qu'ils font avec les couleurs à l'huile ou à l'eau.

Comme l'a souligné Wendon Blake en préfaçant *Les secrets de la peinture à l'huile* et *Les secrets de l'aquarelle*, dans cette collection, un livre comme celui-ci met une école d'art à votre disposition avec un professeur différent dans chaque classe qui vous transmet son expérience. Avec cela de particulier qu'ils sont dans votre lieu de travail, à vos côtés. Voici quelques notes sur les artistes dont les travaux constituent ce livre:

John Blockley est un aquarelliste qui vit en Angleterre et est expert en paysage rural. Il excelle à capter le moment du jour et à rendre textures, formes et couleurs d'une scène.

Foster Caddell est un virtuose du paysage à l'huile, habile à déceler les problèmes d'un étudiant et à lui enseigner les moyens pratiques pour résoudre ceux-ci.

George Cherepov préfère l'huile et est réputé pour ses paysages pleins de fraîcheur. Son genre n'a rien de linéaire. Sa couleur efface vite le dessin à mesure qu'apparaît le paysage. Voyez-le peindre un ciel orageux ou un horizon clair!

Albert Handell a une approche rationnelle et pleine de leçons. Il travaille toujours à partir d'une ébauche librement exécutée au lavis transparent qu'il précise et complète jusqu'à l'effet final: le rythme et le mouvement des feuillages ou la clarté austère du midi tombant sur les arêtes d'une grange.

Philip Jamison. Voyez-le en action devant une étendue de neige ou en train de tirer plusieurs peintures d'un même sujet — une ferme voisine. Vous le voyez aussi s'attaquer aux fleurs.

John Pike est aquarelliste et un spécialiste de l'eau, surtout les lacs et la haute mer. C'est un designer-né qui sait composer parmi ce qu'il voit. Il démontre comment peindre une tempête tropicale ou un lac quelque part en Irlande.

Charles Reid vous dit comment diviser un paysage selon les valeurs et les formes élémentaires; peindre un terrain de stationnement ou des toits; ou rendre des fleurs, par exemple un nénuphar.

Paul Strisik se sert de l'huile. Vous le voyez peindre une montagne au sommet enneigé ainsi qu'un ruisseau miroitant dans le Nord-Ouest.

Zoltan Szabo vous fait presque toucher au paysage grâce à ses gros plans d'arbres, de congères, de ruisseaux, de feuilles d'arbres en fleurs. Il maîtrise l'aquarelle et travaille d'abondance. Il vous fait saisir les ombres de la neige et la courbe d'une vague.

Vous comprenez sûrement combien ce livre peut vous être utile et avez sans doute hâte d'écouter votre inspiration. Faites appel à ces artistes, étudiez-les. Enrichissez-vous de leurs connaissances.

PAYSAGES À L'AQUARELLE ET À L'HUILE

Voyez comment différents artistes
travaillent à l'extérieur de l'atelier.
Comment ils analysent une situation.
Pourquoi ils déplacent des arbres ou
changent les couleurs du ciel, de la neige,
d'une grange ou d'un sommet de montagne
sous la clarté du matin et ce, pour des
raisons de composition.
Un artiste habile comme Philip Jamison
démontre comment une série d'aquarelles
peuvent s'inspirer d'un même sujet.
Albert Handell se sert de l'huile pour
capter le mouvement des arbres et le jeu
des lumières et des ombres sur une grange
rouge. Observez Foster Caddell,
Paul Strisik et les autres peignant à l'huile
ou à l'aquarelle ; créant une ambiance ;
distribuant les ombres et, parfois, sachant
s'écarter de ce qu'ils voient. À chacune de
ces étapes, vous pouvez apprendre
et vous perfectionner.

Maison de ferme sous la neige

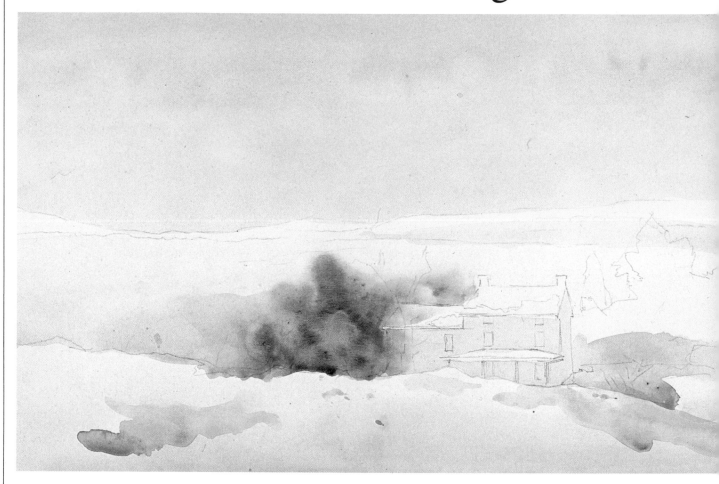

1. L'artiste s'est intéressé à cette maison séculaire nichée dans une vallée près de chez lui dès qu'il l'a aperçue, il y a quelques années. Depuis, il l'a souvent peinte au cours des saisons. En hiver, son toit de tôle rouge contraste fortement avec la blancheur des collines enneigées.

Pour cette aquarelle Philip Jamison a choisi un papier à dessin pur chiffon, deux épaisseurs, à grain mi-fin, qu'il a tendu à l'état humide sur un carton. Il voulait peindre de loin afin d'inclure les environs. Sur place, il perçoit trois parties principales : le ciel, le premier plan blanc et le centre où presque tout l'intérêt est concentré. Il esquisse les formes puis peint rapidement les grandes surfaces claires. Avec un pinceau plat de 25 mm il couvre le ciel d'un lavis, teinté d'ocre jaune chaud à l'horizon et passant à une teinte plus froide mêlée de gris Davy et de bleu cobalt au sommet. Il ajoute un léger lavis au gris Davy sur la maison et les arbres voisins.

2. Pour suggérer les herbages lointains sous la surface du ciel, l'artiste a utilisé plusieurs combinaisons d'ocre jaune, d'ombre naturelle, de gris olive et de Sienne brûlée pour obtenir un paysage aux tons variés et colorés. Il détermine ensuite la valeur la plus foncée — le groupe de pins à la droite de la maison. Cela fait, il devient facile d'établir les valeurs des lavis qui suivent en les comparant à cette valeur sombre. Les pins sont vert olive et noir d'ivoire, au pinceau en martre rouge n° 12. Il est parcimonieux avec le noir. Trop de noir peut aisément tuer la couleur d'un tableau. Enfin, il applique un lavis léger à la maison dont les formes se précisent.

3. Toujours aux prises avec le thème dominant de la scène, il applique ensuite un mélange de rouge indien, d'alizarine et du gris Payne sur le toit de tôle, et de gris Payne sur l'autre toit. Il a soin de ménager des surfaces bien définies pour la neige, car cela importera dans l'effet final. Pour mieux définir la forme de la maison en stuc, il ajoute un lavis froid au gris Davy sur le côté droit et sous le porche. Puis il mouille un peu du papier avec un pinceau plat de 25 mm à lavis et y jette un peu de gris Davy pour suggérer les arbres sur les collines distantes. Il fait de même pour les arbres à gauche, avec du brun Van Dyck, pour leur donner du corps. Enfin, il ajoute un arbre devant, dont il gratte les branches avec un canif après avoir peint le tronc.

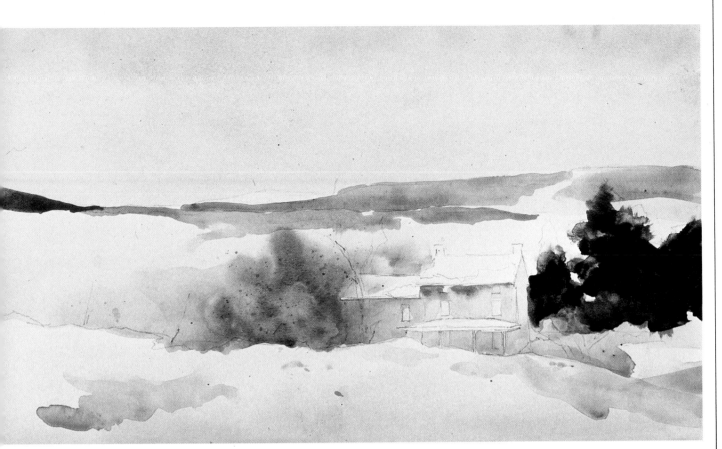

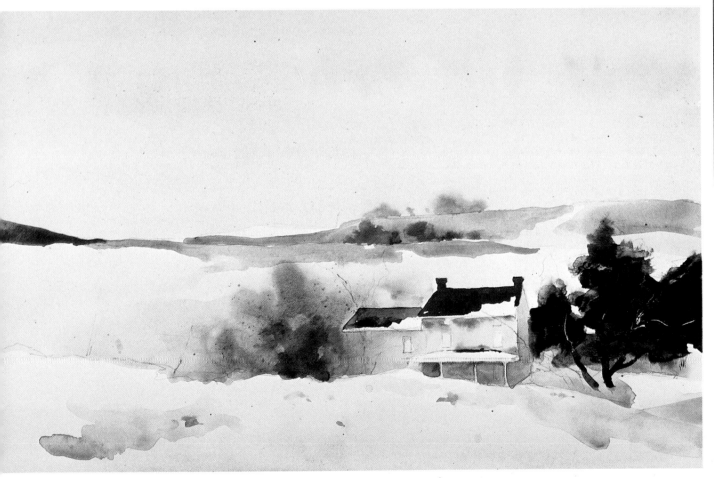

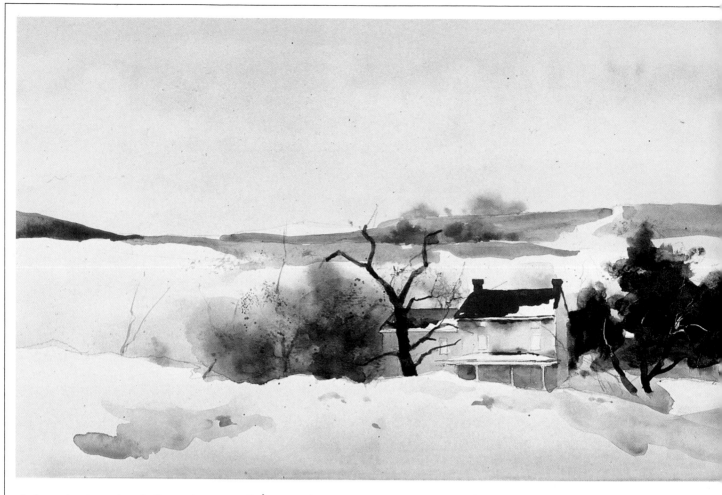

4. Avec des tons de gris Davy, de gris Payne et de brun Van Dyck, l'artiste complète cet arbre imposant devant la maison, qui augmente la profondeur de l'aquarelle et apporte quelque chose de raide et de linéaire qui manquait.

La texture joue un rôle important dans la peinture de Philip Jamison. Il la crée souvent par couches successives, soit sur fond humide soit à sec, soit en combinant les deux manières (par exemple, pour faire ressortir les collines ainsi que les arbres à gauche de la maison). À mesure que l'ouvrage avance, il travaille sur toute la surface du papier sans s'attarder en aucun point. Maintenant il donne plus de relief à la maison en appliquant des tons foncés et chauds d'ombre naturelle et de Sienne naturelle sous l'avant-toit.

5. À ce stade, les principaux éléments sont placés et ce n'est plus qu'une question de détails et de nuances. L'artiste a voulu conserver un ciel simple, même s'il occupe près de la moitié de la peinture, mais non pas dénué d'intérêt. Il ajoute donc une tache faite de gris Davy et de bleu céruléen. Le contour et la position de cette tache d'aspect simple ont demandé plus d'attention que tout autre élément. Continuant, il ajoute un peu de lavis au gris Davy pour terminer les fenêtres et, par l'addition de minces couches de peinture et la création de textures il renforce la partie centrale de la peinture.

6. Pour la phase finale, selon son habitude, l'artiste consacre plus de temps à réfléchir qu'à manier le pinceau. Après avoir « fini » les fenêtres, il ajoute divers lavis et textures pour plus de finesse. Il effectue aussi de subtiles modifications en réduisant certaines surfaces avec une éponge mouillée — par exemple, une portion de l'ombre froide à gauche, au premier plan, ainsi qu'une faible section des pins sombres. Enfin, après mûre réflexion, il distribue des taches de blanc opaque ici et là pour montrer la neige qui tombe. C'est la seule peinture à l'eau opaque utilisée dans cette oeuvre.

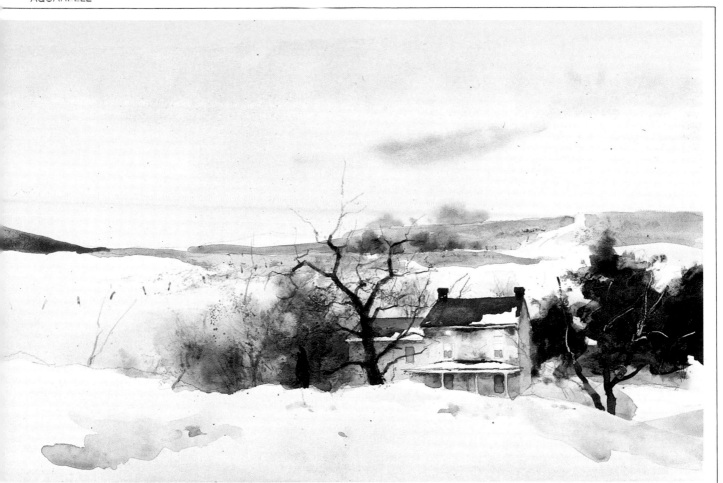

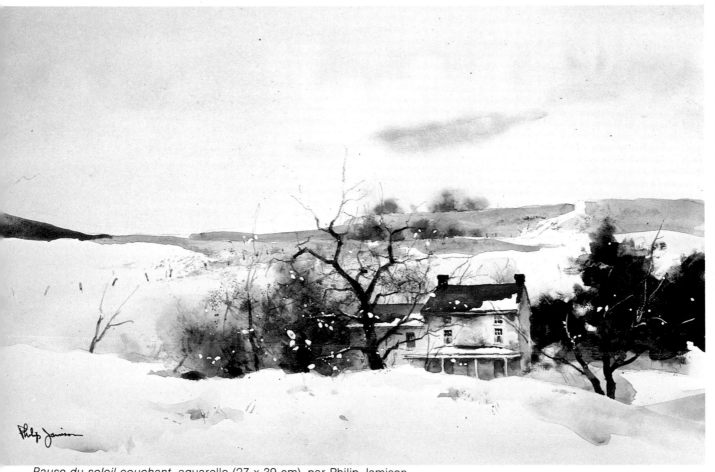

Pause du soleil couchant, aquarelle (27 x 39 cm), par Philip Jamison

Variations sur un même thème

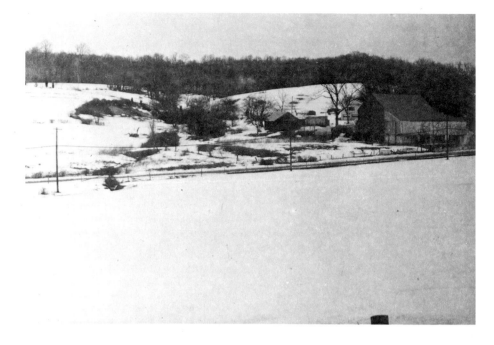

Il arrive à Philip Jamison de peindre une série de tableaux à partir d'un même sujet. Cela n'est pas systématique mais se produit lorsqu'un sujet l'intéresse. Une fois lancé, il lui est difficile d'arrêter parce qu'une idée ou un élément lui en inspirent d'autres, entraînant une réaction en chaîne. Il reprend parfois la même composition, pour l'améliorer. S'il exécute plusieurs aquarelles à la fois, il ne cesse de les comparer entre elles. Il y trouve son profit car une série lui permet d'expérimenter et, en même temps, d'approfondir son sujet. Les cinq aquarelles qui suivent sont tirées d'une série sur une ferme du chemin Frank, près de sa maison à West Chester, Pennsylvanie.

La photo ci-dessus n'illustre qu'un seul des points de vue adoptés par l'artiste pour peindre les études suivantes. Chaque peinture montre la maison, les dépendances, les arbres et les collines de façon différente.

Pour *Chemin Frank n° 1*, l'artiste a choisi un papier lisse à quatre épaisseurs — qu'il préfère lorsqu'il s'attaque à un nouveau sujet. La surface en est plutôt dure et résiste à l'absorption de la peinture, qui semble flotter. L'artiste trouve cela intéressant quand il veut éponger la peinture pour faire un changement.

L'artiste débute par le fond : un lavis gris vert pour teinter le ciel. Une fois le fond sec, il ébauche directement au pinceau les formes principales sans en compléter les bords. À cause de la douceur du papier, les textures que l'artiste désire obtenir sont ajoutées par la suite au pinceau sec par-dessus les lavis. Essentiellement l'esquisse comporte deux opérations : l'application des lavis humides puis l'addition de détails au pinceau sec, ce qui n'a pas empêché l'artiste de modifier certaines formes pour améliorer la composition générale. Par exemple, il a changé l'aspect des terrains sur la gauche.

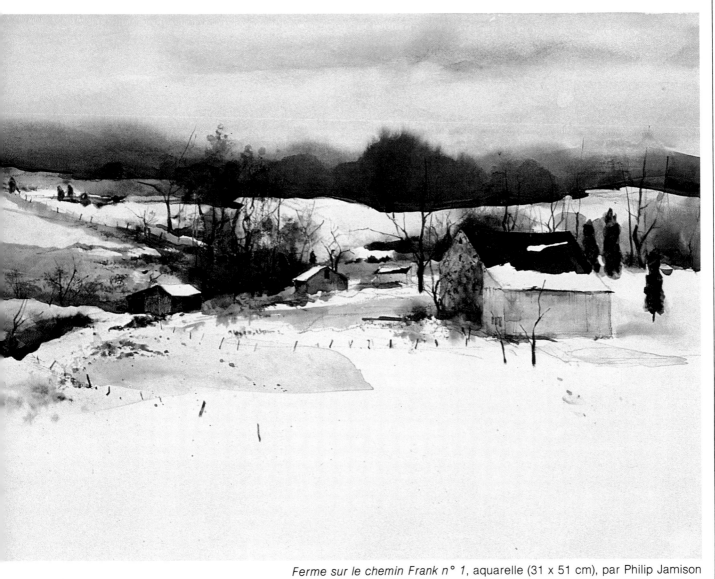

Ferme sur le chemin Frank n° 1, aquarelle (31 x 51 cm), par Philip Jamison

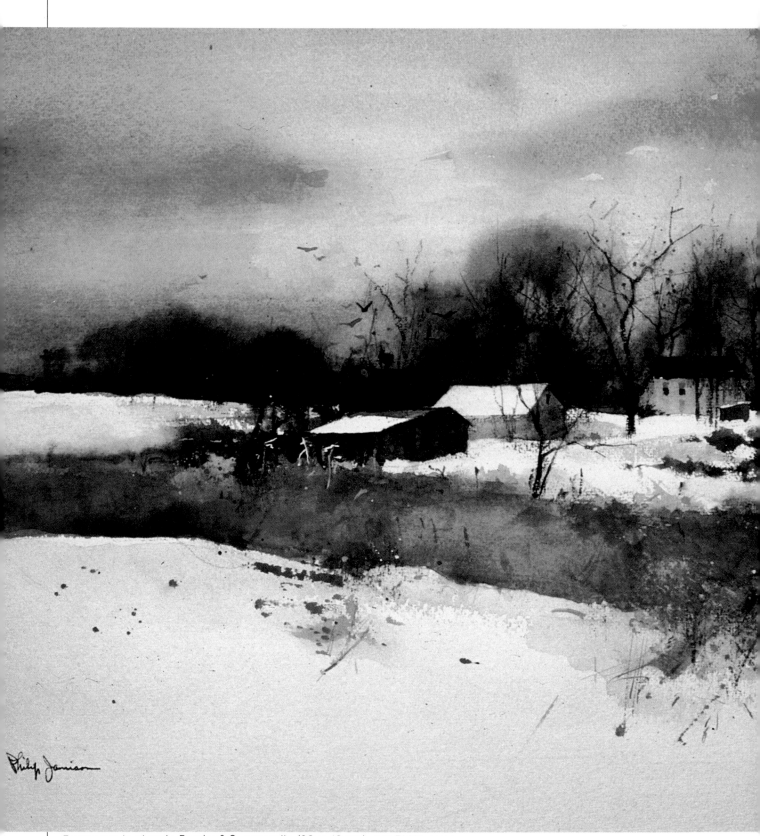

Ferme sur le chemin Frank n° 2, aquarelle (33 x 49 cm), par Philip Jamison

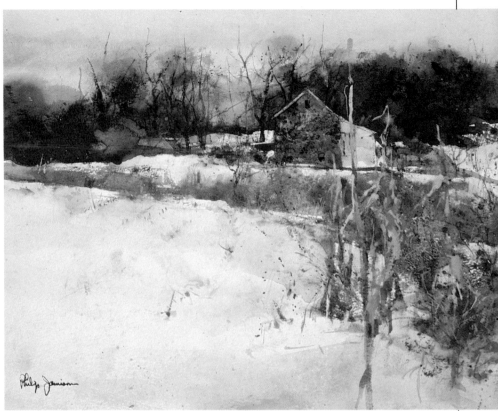

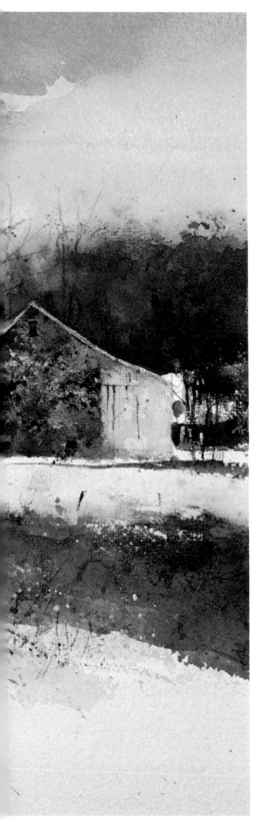

Ferme sur le chemin Frank n° 3, aquarelle (25 x 34 cm), par Philip Jamison

Pour l'étude *Chemin Frank n° 2,* qui est plus poussée, l'artiste a tendu une feuille de papier aquarelle à grain moyen, 300 g/m^2 (140 lb), sur un carton. Comme toujours, il commence par un grand lavis uni pour le ciel. Il mouille le papier à la ligne d'horizon et, avec du gris Davy et du gris Payne, esquisse légèrement quelques arbres. Après vient la bande presque unie de la chaude étendue d'herbes. Puis les constructions, d'autres surfaces d'herbes et le bois sont ajoutés à coups de lavis légers. Après avoir établi les masses principales, l'artiste complète l'image à l'aide de lavis répétés et de textures variées, tout en visant à la simplicité. Vers la fin de son travail, il indique des nuages pour animer le ciel.

Des cinq tableaux de la série, celui-ci est le plus fidèle au sujet. Cependant, tout en retenant les principaux éléments du sujet, l'artiste a su simplifier et donner plus d'intensité en vue de l'effet final.

Dans le même ordre d'idées l'artiste a été fasciné par la scène dynamique qu'il a captée dans *Chemin Frank n° 3*. Il voulait d'abord conserver le blanc de la grande surface de neige au premier plan de gauche — presque un tiers de la scène. Mais soucieux d'être réaliste, il ne pouvait laisser le papier tel quel. Il appliqua donc de légers lavis gris Davy pour indiquer les plans successifs de la neige, tout en y ajoutant des chicots de tiges de maïs.

La grange en pierres lui semblait le centre d'intérêt, même si elle occupe peu de place. Pour l'atteindre, l'œil doit traverser tout le maïs du premier plan à droite. Il a alors fait une masse du champ de maïs et des herbes à l'aide de plusieurs couches de peinture, en les suggérant plutôt qu'en les détaillant. Il s'est attardé aux textures sans ménager les couches de peinture. En plus de leur intérêt propre, les textures servent à modeler les formes.

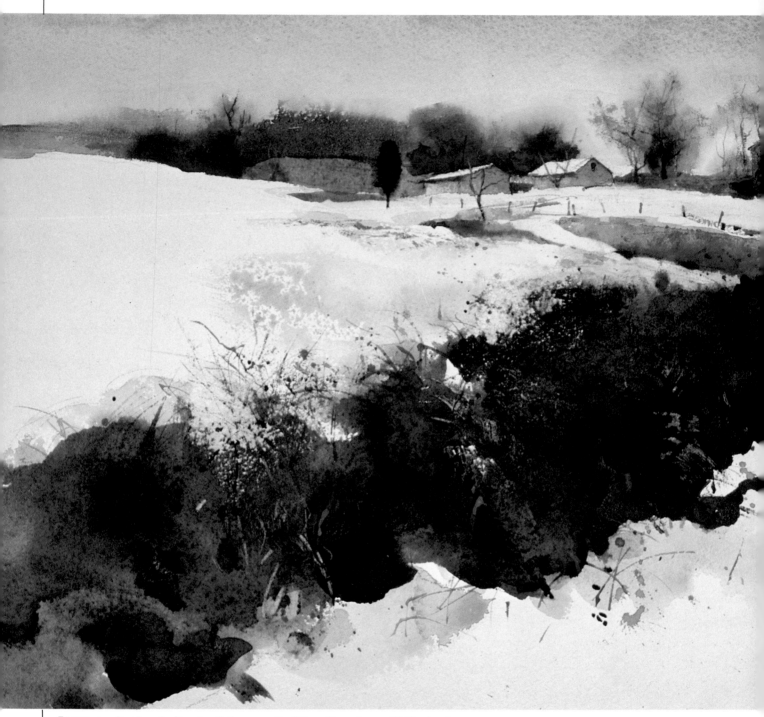

Ferme sur le chemin Frank n° 4, aquarelle (28 x 48 cm), par Philip Jamison

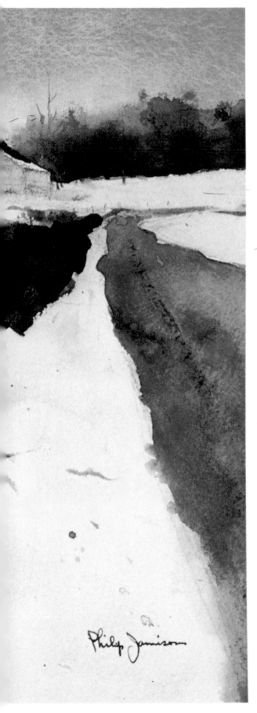

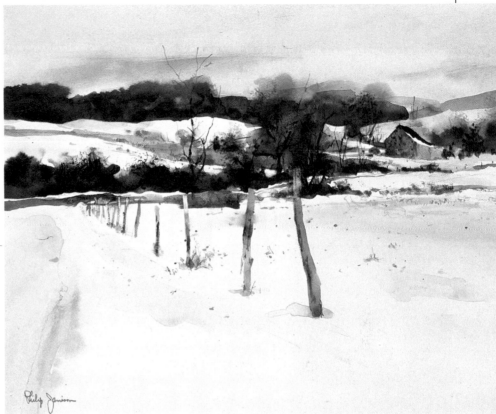

Ferme sur le chemin Frank n° 5, aquarelle (26 x 34 cm), par Philip Jamison

L'artiste commence *Chemin Frank n° 4* avec une première haie brunâtre visuellement écrasante, triangulaire et en diagonale. Une fois l'aquarelle «complétée», il fait plusieurs changements — non par addition mais par soustraction. La bande supérieure, comprenant le ciel et les bâtiments de ferme, reste intacte, fraîche et presque telle que peinte au début. Il en est de même pour toutes les parties peintes. Toutefois, il y avait des herbes ou des semblants d'herbes dans toutes les parties blanches moins une. Comme ce fouillis dérangeait l'artiste, il a décidé d'effacer ces sections en les frottant avec une éponge naturelle pour les simplifier. Il en résulte une succession de formes claires qui s'opposent aux triangles foncés avec plus de violence, ce qui renforce la composition.

Comme il suivait le chemin Frank un jour d'hiver, l'artiste a remarqué une rangée de poteaux de clôture. Le contraste entre ces traits verticaux et la douceur de la couche de neige l'a intrigué. En commençant à peindre *Chemin Frank n° 5*, il s'est aussi rendu compte que ce contraste s'étendait à l'arrière-plan, presque entièrement constitué d'éléments horizontaux. Il a utilisé le même papier que pour la première peinture de la série. Celle-ci est sûrement la plus directe : on peut même y voir les coups de pinceau. Pour renforcer et simplifier la composition, il a modifié la scène en « couvrant » de neige la route pour éliminer les détails superflus et pour souligner encore plus les formes horizontales de l'arrière-plan.

Choix d'un agencement de valeurs

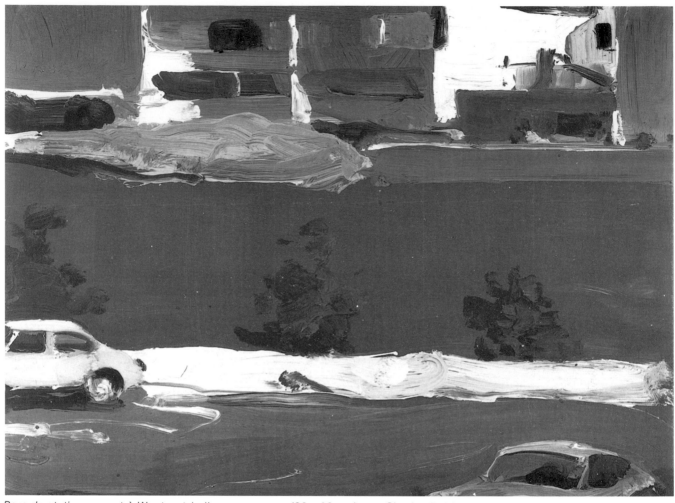

Parc de stationnement à Westport, huile sur panneau (23 x 30 cm), par Charles Reid

Dans les huit croquis et peintures de cette page et les trois suivantes, l'artiste Charles Reid montre comment agencer des valeurs de base. Pour s'affirmer avec force il faut simplifier les valeurs, même s'il semble difficile de réduire un paysage à deux ou trois valeurs. Il est également difficile de s'attacher aux valeurs plutôt qu'à des objets spécifiques parce qu'on nous a presque toujours enseigné à *copier* la réalité. Pour peindre il faut s'habituer à voir au-delà des choses, c'est-à-dire voir une scène dans son ensemble. D'après l'artiste, le réalisme se trouve dans les formes bien définies. Observez, dans les croquis préparatoires pour les quatre tableaux, comment il s'en est tenu à des formes simplifiées à deux ou trois valeurs.

Le sujet étant plutôt abstrait, il est facile de voir comment l'artiste en est arrivé à trois valeurs. Remarquez comme les parties foncées donnent de la force à la peinture et comme le croquis en contient déjà l'essentiel. (Le sujet est le parc de stationnement de l'école Famous Artists à Westport, Connecticut).

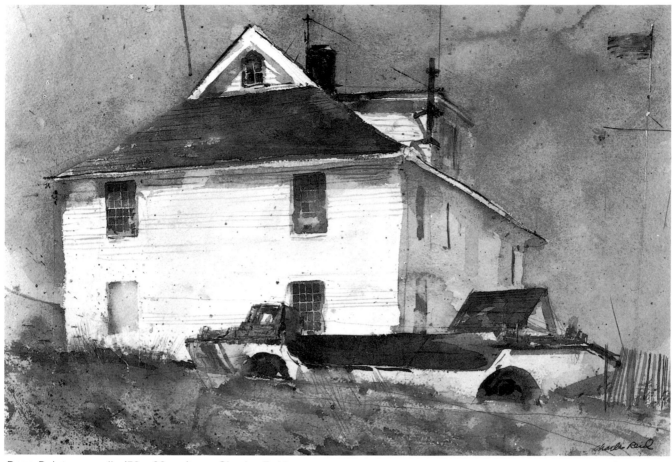

Race Point, aquarelle (53 x 66 cm), par Charles Reid

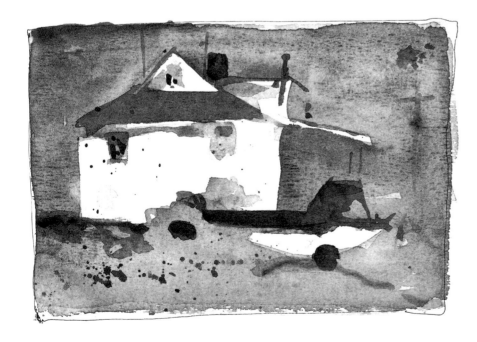

L'artiste a d'abord réduit la scène à deux valeurs puis en a ajouté une troisième qui donne des taches sombres : cheminée, fenêtre de gauche, quelques formes dans l'herbe et des parties du bateau situé à mi-chemin.

L'important, c'est le choix des deux ou trois premières valeurs, d'où sort le tableau. Après, l'artiste pourrait multiplier les valeurs. Au lieu d'améliorer l'œuvre, il la gâcherait peut-être.

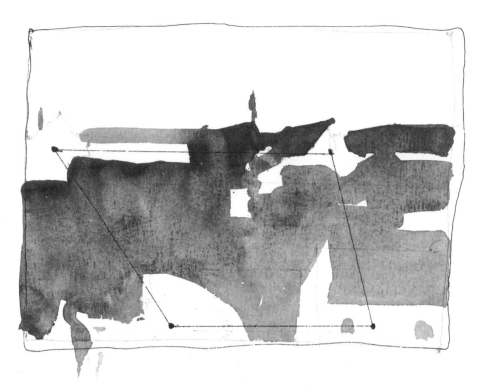

Ici encore, le sujet était passablement abstrait par lui-même. En fait, cette petite huile a d'abord été l'esquisse d'un plus grand tableau projeté. Notez comme les parties foncées sont ramassées et comme elles s'opposent aux parties claires. Ceci est d'autant plus vrai pour les couleurs car, même si les valeurs se rapprochent, il y a des couleurs chaudes et des froides.

L'artiste insiste sur autre chose : il a souvent pensé que s'il y a peu de variations de valeurs et, par contre, plus de variations de couleurs, des tableaux plus simples et plus forts en résulteront.

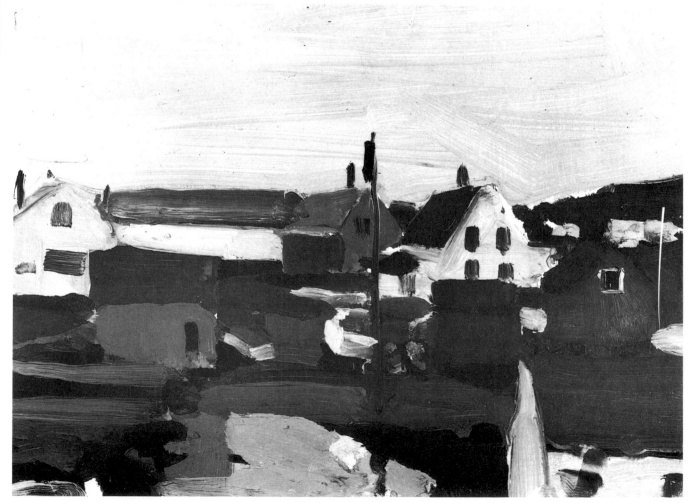

Port Clyde, Maine, huile sur panneau (23 x 30 cm), par Charles Reid

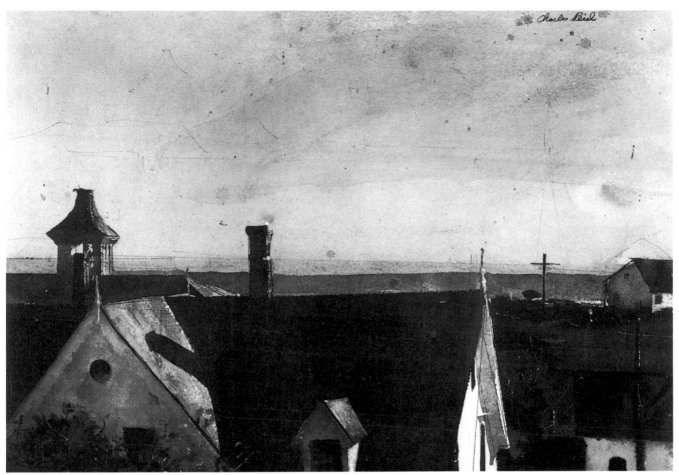

Block Island, R. I., aquarelle (53 x 71 cm), par Charles Reid. Collection particulière

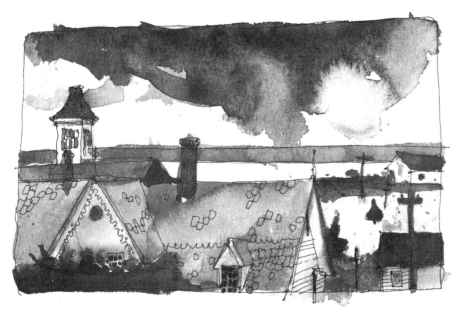

Dans ce tableau de constructions à Block Island la composition diffère des précédentes. Au lieu de résulter des valeurs propres à chaque chose, les contrastes sont ici traités selon le jeu de la lumière et des ombres. À cause du mélange des ombres on a peine à distinguer les divers éléments.

L'artiste a aussi fait un croquis basé sur les valeurs locales pour souligner la différence d'interprétation. Selon qu'elle s'exprime en termes de valeurs ou en termes d'objets la composition varie beaucoup.

La lumière fait toute la différence entre les deux. La peinture a été exécutée en deux séances par un fort soleil matinal; le croquis, en reconstituant la même scène sous des nuages. Les deux se valent, mais cela démontre qu'une même scène peut donner deux images très différentes.

Rendre l'impression d'un lieu

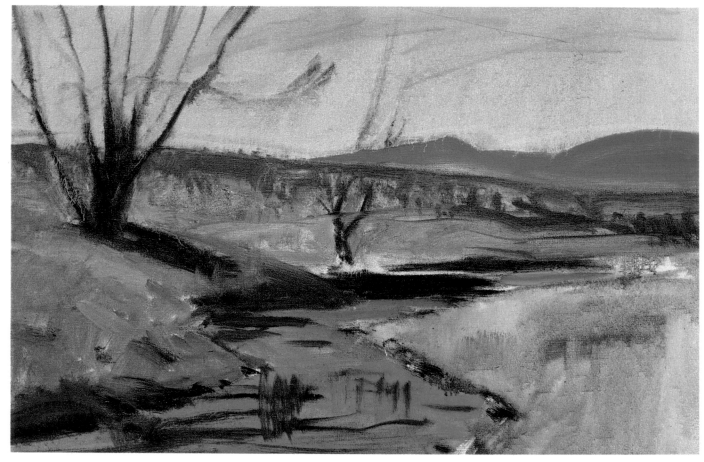

1. Un ruisseau typique dans le nord du Nouveau-Mexique ; la terre et les herbes aux tons ocrés prédominent à l'automne. L'artiste a marché près d'un kilomètre pour trouver le bon angle. Ce qui l'a retenu, c'est le gros arbre de gauche dont la tache sombre brise la monotonie du reste. Le pont aussi l'a intéressé. D'abord il décide de rendre le ruisseau anguleux pour le faire moins banal et pour agrandir la montagne à l'arrière-plan, dont la couleur froide va servir de repoussoir aux tons chauds du sol. Pour le ciel il étend une couche de bleu phtalo additionné d'ocre jaune. Pour les ombres bien marquées il utilise un mélange chaud de rouge cadmium moyen et de noir d'ivoire. Puis, un mélange d'outremer et d'un peu de cramoisi alizarine pour le ruisseau du premier plan (et quelques taches d'orange pour en suggérer le fond). Il peint ensuite la bordure plus éloignée de genévriers d'un ton gris vert terne et les terrains lointains d'ocre jaune rendu plus mat avec un peu de bleu cobalt.

2. Avec un chiffon, l'artiste supprime un nuage ou deux et se met à préciser l'arrière-plan, les bâtiments et les bouquets d'arbres. Ensuite il complète l'arbre principal et ses branches, fait ressortir le pont, éclaire les rocs et accentue les champs au loin. Notez que les berges, peu touchées par le soleil, sont les parties les plus foncées.

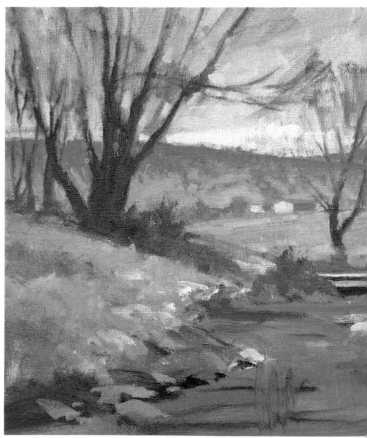

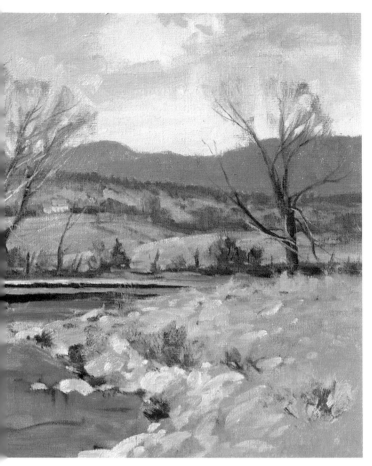

3. Il continue à accentuer les valeurs, les formes et la composition sur toute la toile. Peu à peu le tableau prend forme. Il ajoute des branches aux arbres en y mettant du ciel. Il ajoute aussi des branches légères à l'arbre le plus proche pour lui donner de la perspective.

4. De retour à l'atelier, l'artiste achève le ciel et soigne l'anatomie des arbres, leur ajoutant des branches et de petites feuilles mortes. Il termine le ruisseau en y indiquant quelques pâles reflets bleu verdâtre du ciel. L'atmosphère du tableau est renforcée en atténuant les tons des parties éloignées. Les collines éloignées sont recouvertes de terre rouge mat (rouge cadmium moyen et ocre jaune rendus gris avec une touche de bleu cobalt). Ce qui a pour effet de rendre le premier plan plus jaune et plus chaud, tout en conservant aux bouquets d'arbres lointains un ton froid gris vert pour suggérer leurs formes générales au lieu de détailler chaque arbre.

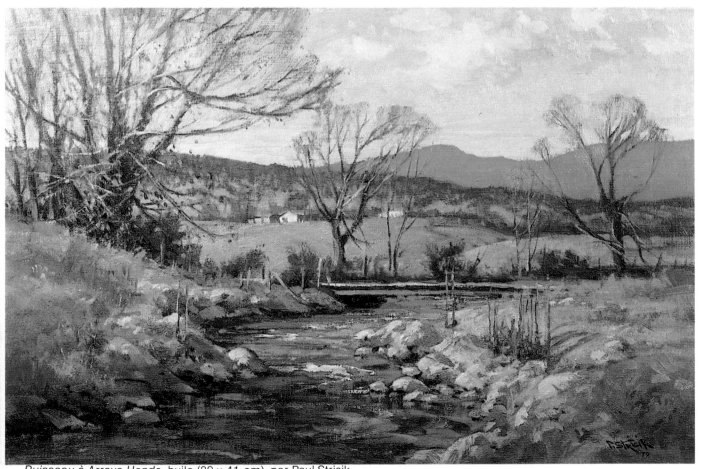

Ruisseau à Arroyo Hondo, huile (30 x 41 cm), par Paul Strisik

Rythmes et textures des bois

1. Avec un pinceau n° 6 rond en soies de porc et un mélange chaud d'ombre naturelle et de jaune de Naples, l'artiste esquisse l'arbre à touches frottées. Le mélange est dilué avec un médium composé à parties égales de vernis damar, d'huile de lin et de térébenthine. Peindre le tronc lui donne tout de suite une impression de ce que sera l'ensemble. Il travaille à nouveau le tronc pour en rendre la rude texture. Plusieurs pinceaux ronds en soies de porc et du gris fait d'ombre naturelle et de jaune de Naples servent à produire la couche de fond opaque monochromatique.

2. L'artiste peint l'arrière-plan en tons transparents avec un pinceau plat n° 6 en soies de porc et le même médium que dans l'étape 1. La couleur générale du feuillage, un vert olive jaunâtre, est faite de vert cadmium et d'ocre jaune. Avec plus de pigment et moins de médium, il ajoute des touches opaques. Alors, mêlant le médium Maroger à ses couleurs, il établit l'échelle des couleurs du tronc. Les gris sont des mélanges de noir et de blanc ou des trois couleurs primaires, en les nuançant avec des touches de rouge outremer, de bleu outremer et de jaune de Naples. Les rythmes se rendent plus facilement avec des pinceaux n°s 2 et 4 ronds en soies de porc. Le tronc et le feuillage n'étant pas encore unifiés, l'artiste propose d'appliquer un léger glacis vert pour les rapprocher.

3. En partant du centre où le feuillage vert est encadré par le tronc et les branches, l'artiste se sert d'une couleur mince et semi-opaque pour accentuer délicatement le feuillage, tout en frottant de ce vert sur le tronc pour unifier le tout. À ce point, la couche de fond est prête pour les applications uni-

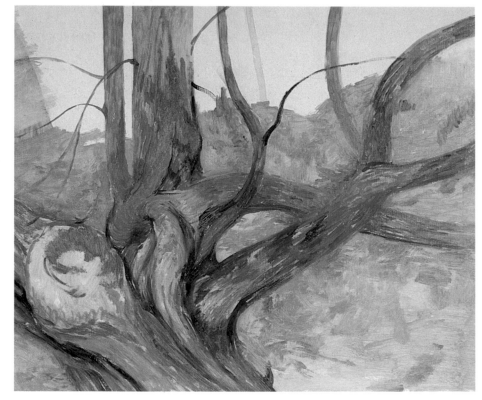

fiantes de glacis. Et le tronc et le feuillage sont alors couverts d'un glacis vert permanent. C'est par frottement qu'il applique le mélange (excellent) de peinture et de médium Maroger. Par endroits il peint directement dans le glacis humide pour suggérer des feuilles à l'arrière-plan, pour renforcer les verts foncés du feuillage dense sous la branche tendue vers la droite et pour assombrir certains verts du tronc et des branches. Ceci a pour effet de donner de l'unité aux éléments de la peinture.

4. Finir la peinture n'est plus qu'une question de détails et de textures. Avec de petits pinceaux, l'artiste souligne le rythme et le mouvement du feuillage et ajoute des détails. Il peint le ciel d'un gris léger, de la même couleur de base qu'arborait le panneau. Il termine avec de délicates variations sur la couleur de l'écorce, toujours à l'aide de petits pinceaux, afin de capter rythme et mouvement.

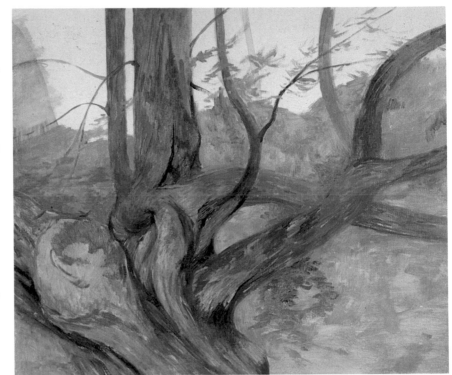

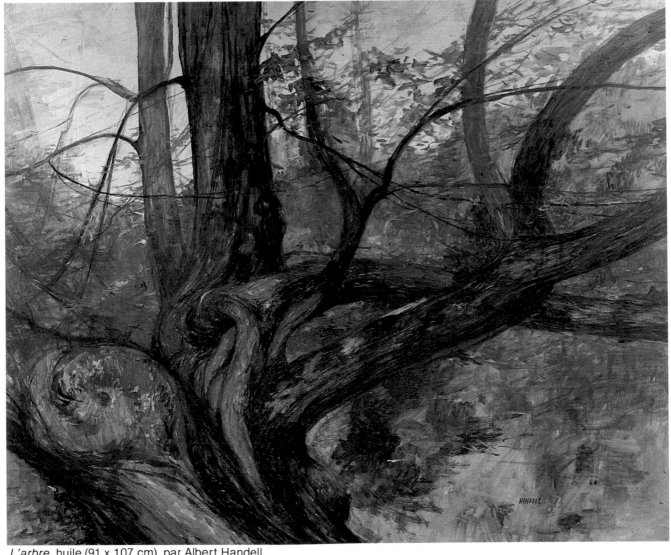

L'arbre, huile (91 x 107 cm), par Albert Handell

Bâtiments en plein soleil

1. À partir d'un croquis rapide à la mine de plomb, l'artiste a précisé un peu plus *La grange rouge de Sally* avec de la térébenthine incolore, pour fixer le dessin et l'estomper un peu. La mise en place des ombres profondes et rougeâtres a suivi, avec du rouge cadmium mêlé d'ombre naturelle. Un lavis léger de térébenthine et un mélange de bleu céruléen et d'ombre naturelle a servi à placer les ombres du toit. Du coup, ces surfaces d'ombre ont évoqué la lumière du soleil.

2. Utilisant le Maroger comme médium, il obtient les rouges de la grange avec un rouge cadmium mêlé d'un soupçon de terre de Sienne naturelle pour en réduire l'intensité. Les couleurs mi-transparentes sont frottées en épaississant graduellement toutes les surfaces. Les parties inférieures de la grange et la lucarne sont peintes opaques ainsi que l'ombre bleuâtre (bleu cobalt) projetée sur le toit. Le haut de la porte à deux battants est peint opaque tandis que le bas est peint transparent. À ce stade, l'artiste est encore indécis.

3. L'image présente un caractère d'improvisation. La partie ensoleillée du premier plan est recouverte d'un mélange d'ocre jaune et d'ombre naturelle additionné de térébenthine, qui servira de base pour les verts. Pour l'ombre sur le sol, un mélange d'ombre naturelle et de tons gris pourpre est utilisé. Ensuite l'artiste fonce la fenêtre à gauche et intensifie le bord du toit. Pour unifier les couleurs complémentaires contrastantes, il met de l'ocre jaune sur les rouges et sur les jaunes du premier plan. Puis il comble les ombres du toit avec du gris chaud et du gris froid d'égale valeur. Pour la partie éclairée du toit, il utilise un mélange de jaune de Naples, de noir et de blanc dans un léger lavis, comme sur les planches de la porte.

4. L'artiste assombrit la partie sur-baissée du toit et le rebord supérieur avec de la peinture opaque pour faire ressortir la lumière sur le toit. Le rose du mélange harmonise la surface avec les rouges environnants. Un mélange de vert permanent et de terre de Sienne naturelle vient atténuer les bruns de la peinture. En complétant le rebord inférieur du toit, il intensifie le gris de l'ombre sur la porte pour unifier les textures des ombres. Il s'attaque ensuite à l'ensemble des surfaces pour les définir et les rendre opaques là où l'œil en sent le besoin. Puis viennent les détails de la grange et les tons sombres de la fenêtre.

5. Avec une palette propre, des couleurs fraîches et après une pause, l'artiste va partout et précise certains détails. Un peu du vert de l'herbe est ajouté au rouge de la grange et, inversement, du rouge est ajouté à l'herbe par souci d'unité. Enfin, il varie les verts et crée de fines textures dans les parties ombragées et éclairées de la grange.

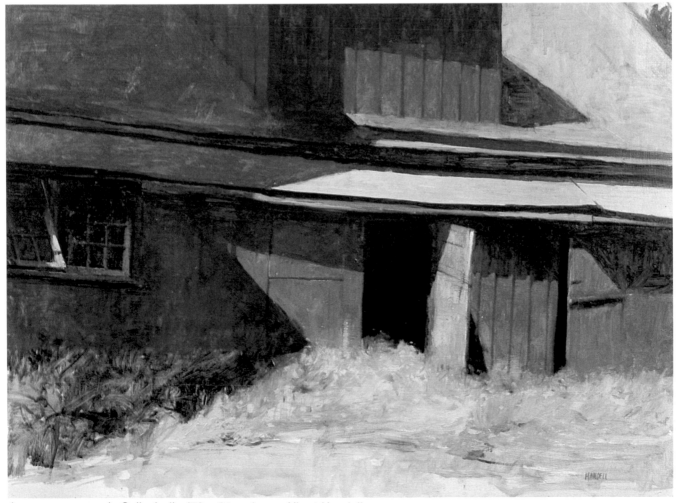

Le grange rouge de Sally, huile (76 x 91 cm), par Albert Handell

La nature sur le vif

1. Pour saisir l'image qui l'a frappé, l'artiste a fait un dessin rapide sur le panneau avec un crayon marqueur électronique IBM nº 350. La docilité du graphite lui a permis de capter maintes nuances. Il a campé l'arbre tombé, le sol incliné, des branches et des arbustes, c'est-à-dire les principaux éléments. Avec un pinceau plat nº 5 en soies de porc, il recouvre toute la surface avec de la térébenthine, soulignant le rythme et le mouvement des plantes et de la terre. Cela fixe le dessin et prépare l'application des lavis.

2. Pour rendre l'atmosphère du sousbois, il jette des verts délicats un peu partout, avec beaucoup de térébenthine qu'il laisse couler. Ceci donne deux éléments fondamentaux : dessin et mise en place, et une couleur dominante (dont toutes les autres couleurs dépendront).

3. Alors il ajoute des couleurs, avec la térébenthine comme médium, mais moins abondante pour avoir des verts et des bruns plus foncés. Il laisse les couleurs couler vers le bas parce qu'il aime les formes libres qui en résultent. Il travaille du centre vers l'extérieur, essayant de conserver l'effet de mouillé. Il donne du corps au feuillage, mélangeant du vert cadmium clair, du vert permanent et du vert de vessie, et en utilisant les pinceaux nº 4 plat et souple en martre rouge, nºs 3 et 5 ronds en soies de porc, le tout à petites touches pour donner de la vie.

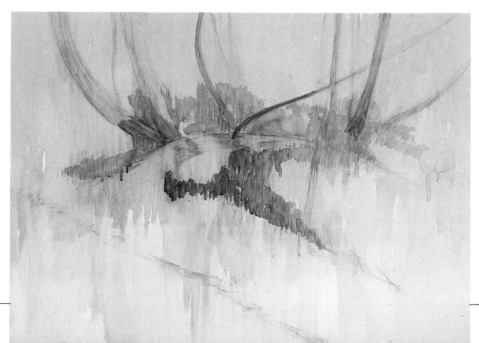

4. Il décide ensuite de travailler en diagonale, du haut à gauche au bas à droite, suivant la pente du sol. D'un lavis quelconque on passe maintenant à une peinture structurée, avec des couleurs plus profondes mais toujours lumineuses. Tout est prêt pour la finition. L'artiste ajoute écorce et feuilles.

5. Il mêle toujours de la térébenthine aux couleurs. Pour éclaircir, il frotte avec un pinceau plat n° 4 en martre rouge imbibé de térébenthine et boit la couleur avec un linge propre autour du doigt (cela sert aussi à retoucher le dessin). Un peu de peinture semi-opaque vient accentuer la partie gauche de l'arbre tombé et les feuilles en surplomb, mais l'atmosphère de l'ensemble est préservée.

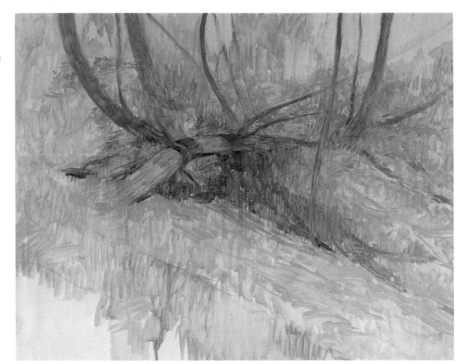

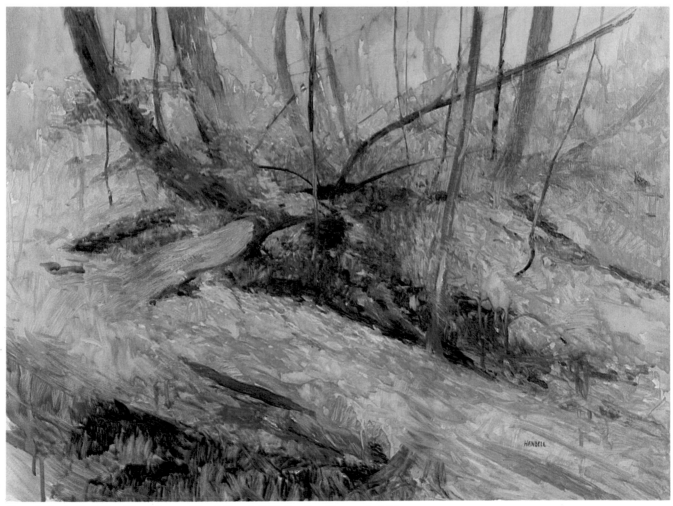

Sous-bois, huile (61 x 76 cm), par Albert Handell. Collection Bernard et Mary Paturel

Un quai à marée basse

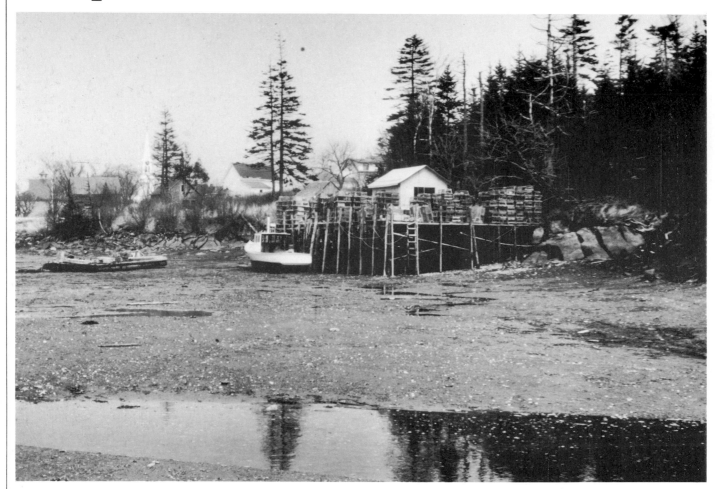

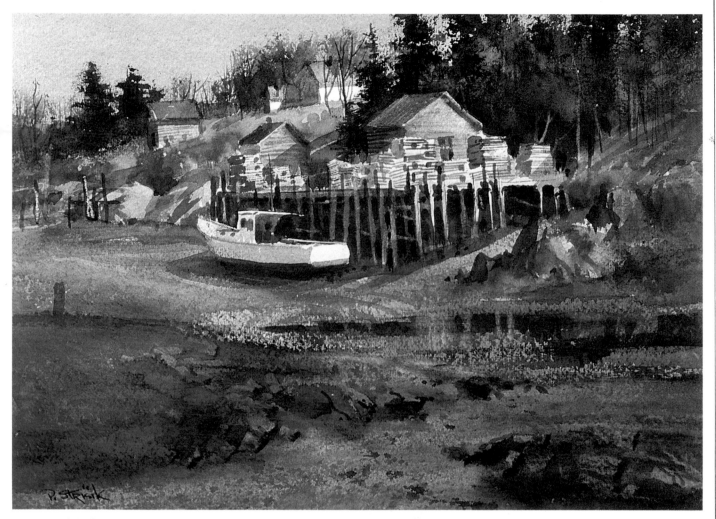

Le quai de Clyde, aquarelle (25 x 36 cm), par Paul Strisik

De prime abord, l'endroit intéressait peu l'artiste. Il avait donc décidé de faire un dessin plutôt qu'une peinture. Le dessin au crayon terminé, et après avoir résolu les problèmes de composition, il s'est enthousiasmé. La scène lui était devenue familière et lui plaisait.

Dans l'aquarelle, il donne de l'âge aux couleurs de la cabane récemment construite afin de mieux intégrer celle-ci dans la scène rustique. La masse de pins lui sert de repoussoir pour la partie du quai exposée au soleil. L'aspect des arbres étant secondaire.

il ne tente pas de les copier; il élimine les plus grands, qui ne font que distraire du quai éclairé, et donne au groupe une forme décorative. Pour la même raison il élimine aussi le clocher à l'arrière-plan. Vu que la terre va en descendant au loin vers la gauche, il se sert du bouquet de pins à gauche comme d'un frein pour retenir l'attention à l'intérieur du tableau. Les petits poteaux à gauche remplissent la même fonction. Pour animer le tout et préparer au sujet principal, il modifie l'eau et la boue du premier plan pour les rendre plus dynamiques.

Rendre l'aspect dramatique d'un coteau pittoresque

1. Séduit par la ligne oblique de ce flanc de colline, l'artiste se réjouit d'échapper aux habituels paysages horizontaux. Dès les premières couches il fait ressortir la silhouette de la terre contre le ciel. Il met en relief les pierres qui l'impressionnent. Celles du premier plan serviront à guider l'œil vers l'intérieur. Aux broussailles il met un gris violet rougeâtre, mélange de rouge cadmium moyen et de noir d'ivoire. Au roc sombre, du bleu phtalo et de la terre de Sienne brûlée — couleur qui donne aux ombres un ton gris vert argenté. Ces ombres s'harmoniseront avec les verts de l'herbe, qu'il rend avec une mince couche de bleu phtalo et d'ocre jaune.

2. Il ébauche ensuite une montagne lointaine avec un bleu violet froid, qui fait vibrer les verts complémentaires chauds du premier plan. Il peint les nuages gris avec de la terre de Sienne brûlée, du bleu outremer et du blanc, en proportions et en valeurs variables. Le clair des nuages est fait de blanc et d'ocre jaune. Le bleu outremer lui paraissant trop chaud pour apparaître au bas du ciel, l'artiste lui préfère le blanc et le bleu cobalt. Ensuite, un rouge terne pour la grange et un mélange argenté gris vert (bleu cobalt, ocre jaune et blanc) pour le clair des pierres. Ces dernières constituent un élément des plus agréables.

3. L'artiste a volontairement grossi les pierres du premier plan pour les faire ressortir et donner de la profondeur au tableau. Les coups de pinceau cherchent à rendre la texture de la roche. En général, les rochers suivent la pente. Cependant, au pied de la colline, des rochers s'opposent à ce mouvement descendant. Les arbres verticaux s'y opposent de même. L'artiste peint les broussailles avec du cadmium rouge moyen, du noir d'ivoire et du blanc; l'herbe, avec du bleu phtalo, du jaune cadmium et de l'ocre jaune. Une fois peints les clairs des troncs — de même couleur que les clairs des pierres — l'artiste en sait assez pour achever le tableau en studio.

4. Ici, il décide d'élargir le ciel près de l'horizon, avec du bleu phtalo, du blanc et un peu d'ocre jaune. Ce bleu vert s'harmonise avec les rouges du paysage. Pour accentuer la silhouette de la grange, quelques arbres du devant sont éliminés. Il enrichit les tons de l'herbe avec du bleu phtalo et du jaune cadmium moyen, à légers coups de pinceau. Le but est de rendre le tableau plus chaud et plus lumineux. Le premier plan n'en devient que plus imposant.

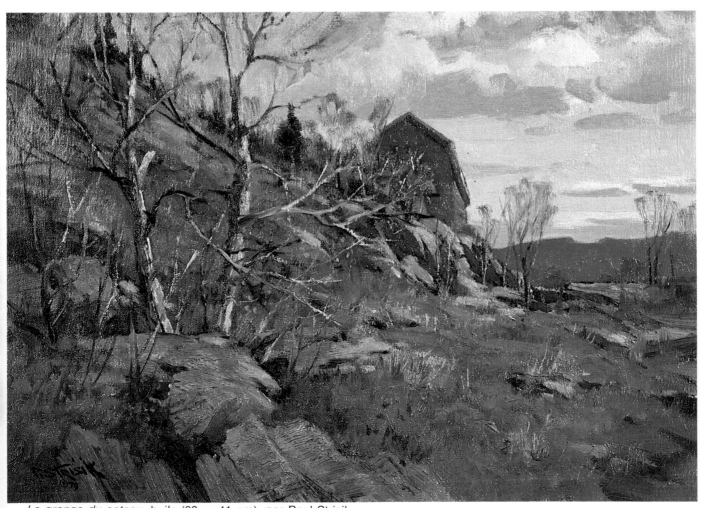

La grange du coteau, huile (30 × 41 cm), par Paul Strisik

Le jeu des grands contrastes

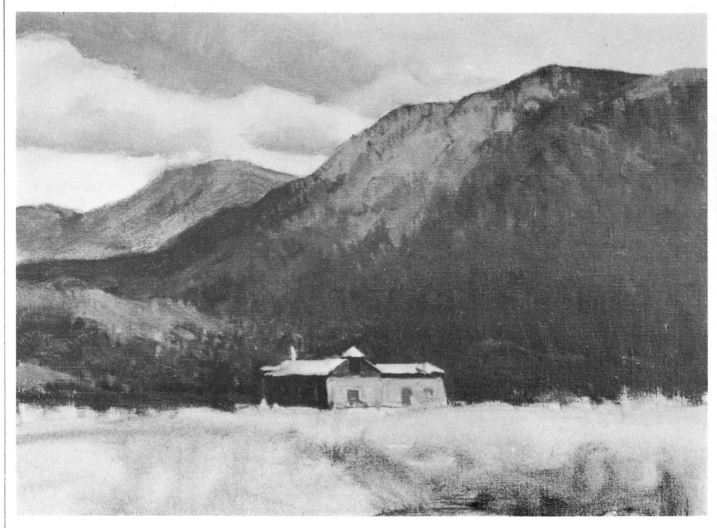

1. Il y a ici un grand contraste entre l'avant ensoleillé et la masse sombre de la montagne à l'arrière, contraste augmenté par la pâleur naturelle des trembles et les herbes sèches du premier plan. Avec des lavis, l'artiste couvre d'abord rapidement la toile pour obtenir les couleurs principales et les valeurs extrêmes. Les ombres des nuages changeants sont faites de blanc, de bleu outremer et de terre de Sienne brûlée ; leurs clairs, avec plus de blanc et un peu d'ocre jaune. Pour les montagnes, un mélange de bleu outremer et de noir d'ivoire, rendu plus chaud avec du rouge cadmium sur les parties éclairées au loin. Pour la ferme, terre de Sienne brûlée, additionnée de blanc dans les clairs et de bleu outremer dans les ombres. Pour l'herbe du premier plan, ocre jaune dans les clairs, et terre de Sienne brûlée et bleu outremer dans les ombres.

2. L'artiste veut maintenant disposer des surfaces de lumière, mais sans entamer la masse montagneuse imposante. Au lointain, il obtient du gris avec du blanc mêlé de terra rosa (un rouge froid et terne). À mi-distance, du vert oxyde de chrome opaque pour la partie ensoleillée (avec un peu de gris pour donner du retrait). Pour le ciel à l'horizon, un peu de bleu phtalo additionné d'ocre jaune et de blanc (allusion à l'air des montagnes). Enfin, pour le toit, un bleu vert argenté très lumineux.

3. L'artiste ajoute ensuite des arbres minces de tailles diverses devant et à l'écart de la grange. Il tente de ne peindre que les troncs et les grosses branches (avec du blanc et un peu d'ocre jaune légèrement dilués). Pour suggérer les autres branches, il frotte l'arbre de la même couleur, rendue un peu plus foncée avec le ton de la montagne. Il met de petites taches de celle-ci parmi les branches, à la façon de trouées. Puis il précise le dessin du bâtiment et couvre le premier plan d'ocre jaune et de terre de Sienne brûlée avec, ici et là, du violet gris pour simuler les ombres. Trouvant les nuages trop proéminents, il les aplatit. Il ajoute une clôture à bestiaux. À noter que les poteaux sont foncés contre l'herbe pâle et clairs contre la montagne sombre.

4. De retour à l'atelier, l'artiste décide d'éliminer les clairs du flanc le plus proche. Il veut préserver l'impression de puissance de cette masse mais ajoute tout de même une éclaircie vers le haut pour qu'elle ne semble pas plate. Il ombre le côté gauche du toit, ce qui isole les clairs à droite près des arbres. L'herbe au premier plan est éclaircie comme dans la réalité. La zone la plus claire est près des arbres, centre d'intérêt. Pour les ombres du champ, de la terre de Sienne brûlée, des touches de rouge cadmium moyen, de bleu outremer et de blanc sont utilisées. Les coups de pinceau se font plus larges pour indiquer la proximité de l'herbe et des autres choses.

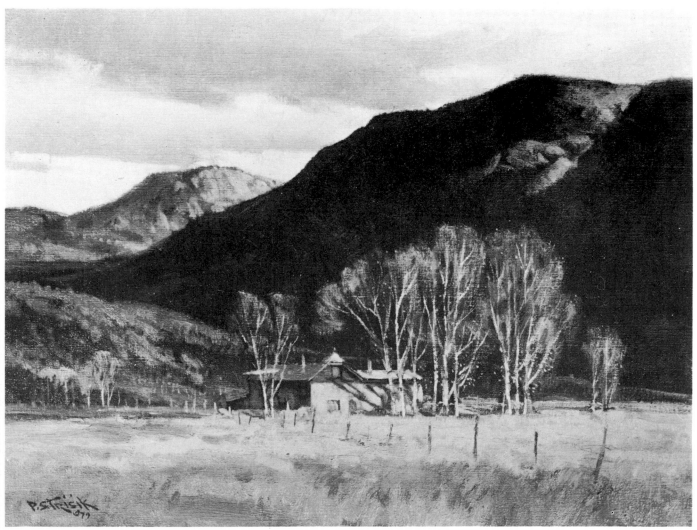

La ferme Arroyo Seco, huile (30 x 41 cm), par Paul Strisik

Montagnes sous la lumière matinale

1. Ce site a impressionné l'artiste à cause de la vive clarté de ce matin de fin octobre, après une tempête, avec la neige sur les arbres et sur les montagnes lointaines. L'eau était d'un bleu extraordinaire. L'artiste a opté pour un premier plan simple. Il peint le ciel avec du bleu cobalt et un peu d'ocre jaune; avec un chiffon pour essuyer, il fait apparaître les nuages et le sommet enneigé. Pour les arbres distants, il utilise un mélange de vert oxyde de chrome et de noir d'ivoire. Pour ceux à mi-distance, la même couleur (plus foncée), avec du bleu dans les ombres. Pour la rivière, du bleu phtalo additionné de terre de Sienne naturelle pour le tempérer. Du bleu outremer est ajouté au ruisseau au premier plan, avec de l'orange ici et là pour évoquer son lit.

2. Au tour de la montagne. Pour les arbres sur le flanc, l'artiste utilise un mélange de vert oxyde de chrome opaque, de blanc et de noir d'ivoire. Le vert s'atténue et s'efface à mesure qu'il s'éloigne. À cause de la lumière reflétée par les nuages, les ombres du sommet sont faibles. L'artiste ajoute une touche d'orange cadmium à la neige du sommet. Un soupçon de bleu phtalo vient adoucir les surfaces d'ombre.

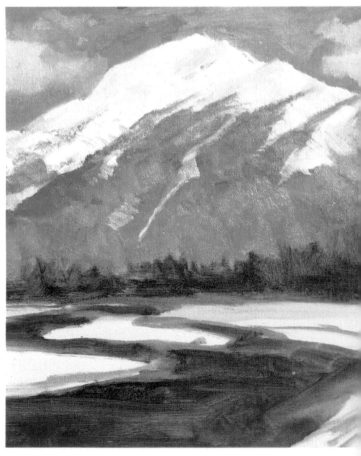

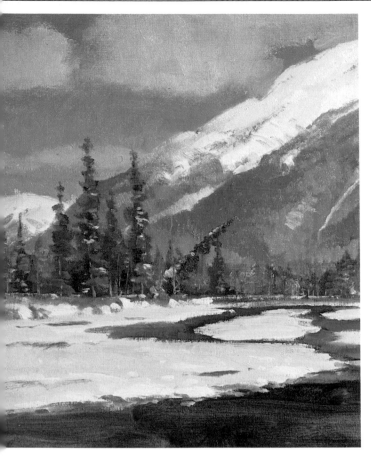

3. Avec plus de pigment sur son pinceau, il renforce le ciel, qu'il amène à un bleu verdâtre à l'horizon. Il peint les nuages en ocre jaune et blanc additionnés d'un peu de bleu ciel parce que, contrairement à la neige réfléchissante, les nuages absorbent la lumière. Il suggère les arbres distants à petits coups verticaux. Les arbres à mi-distance sont assombris avec de la terre de Sienne brûlée et du bleu outremer. Pour les clairs, de l'orange et du bleu phtalo et, ici et là, du jaune pour atténuer la couleur. À cause de leur rapprochement, les grands arbres sont plus détaillés. Au premier plan, la neige horizontale est moins éclairée que celle en diagonale. Un peu de bleu outremer donne une ambiance violette à la neige distante. Pour la neige ensoleillée, du blanc et du jaune et de plus en plus d'orange avec l'éloignement.

4. En atelier, l'artiste façonne les nuages, qu'il fait plus roses et ternes à l'horizon. Pour l'eau à distance, de simples traînées horizontales, avec la couleur du bas du ciel. Pour le ruisseau plus agité du tout premier plan, du bleu phtalo, de la terre de Sienne brûlée et de l'orange, plus quelques touches foncées pour le reflet des pins. Il ajoute de l'ocre jaune et du blanc sur les pierres ensoleillées et modifie la forme en bâton des masses de feuillage qui dérange l'attention près du sommet de la montagne.

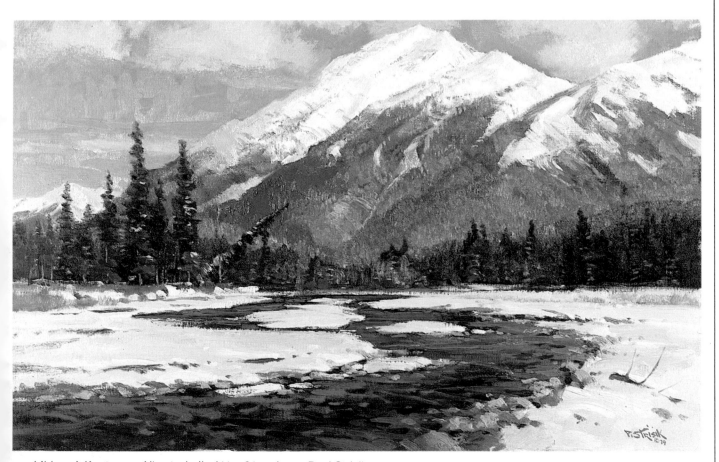

L'hiver à Kootenay, Alberta, huile (41 x 61 cm), par Paul Strisik

La lumière et le décor naturel

Dans les huit pages suivantes, Foster Caddell présente des tableaux où sont résolus certains problèmes auxquels les étudiants font face. Il illustre et commente les approches qu'il propose.

Ici, l'amélioration principale qu'il apporte au sujet est l'effet décoratif des ombres qui traversent le chemin, franchissent la clôture et grimpent sur la maison. Pour cela il faut toujours tenir compte de la source de lumière. L'artiste a interprété l'arbre orange du centre de manière à obtenir un groupe d'ombres décoratives sur la maison. Il montre aussi que le jeu de lumière sur la clôture offre bien plus d'intérêt que le dessin de chaque planche. L'arbre à droite prend beaucoup de place mais il permet d'inventer un feuillage attrayant. Son apparition déplace le centre du chemin et l'ombre qu'il projette en élimine les bords sans intérêt.

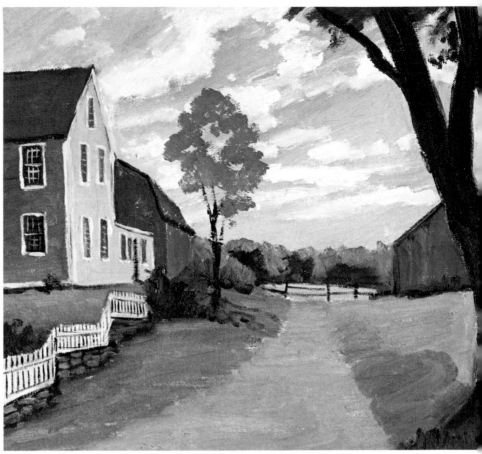

BANAL

MEILLEUR

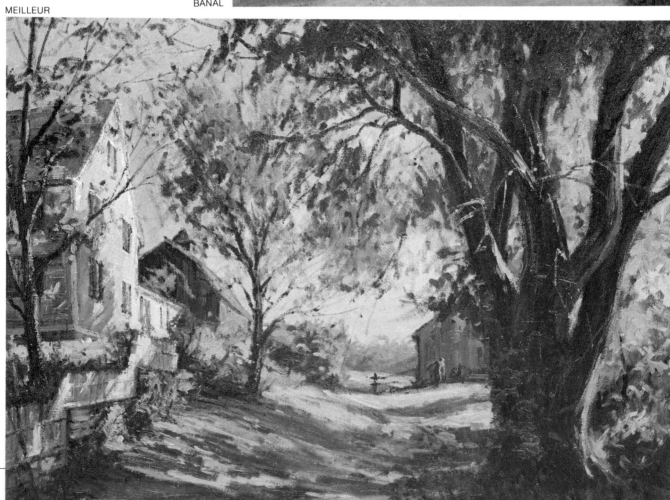

Ombres et rayons de soleil, huile (61 x 76 cm), par Foster Caddell. Collection M. et Mme Wilfred Jodoin.

L'ombre qui embellit

Pour Foster Caddell, la forme et l'agencement des clairs et des ombres importent autant que la forme des choses elles-mêmes. Dans le tableau ci-dessous, la disposition des ombres donne deux résultats importants. Les ombres ont brisé et atténué le tracé linéaire quelconque du chemin. Elles servent aussi à renseigner sur la texture et la forme des lieux qu'elles parcourent. Leur réseau horizontal devient dans la composition un élément plus important que le parcours vertical du chemin lui-même. L'artiste a habilement peint les taches d'ombre plus larges au premier plan et plus étroites vers le fond — excellent effet de perspective. À noter comme les bords des bandes d'ombre aident à rendre la terre et l'herbe intéressantes et, aussi, comme les ornières et les verticales des herbes prennent de l'importance grâce à cet emploi ingénieux des ombres.

BANAL

MEILLEUR

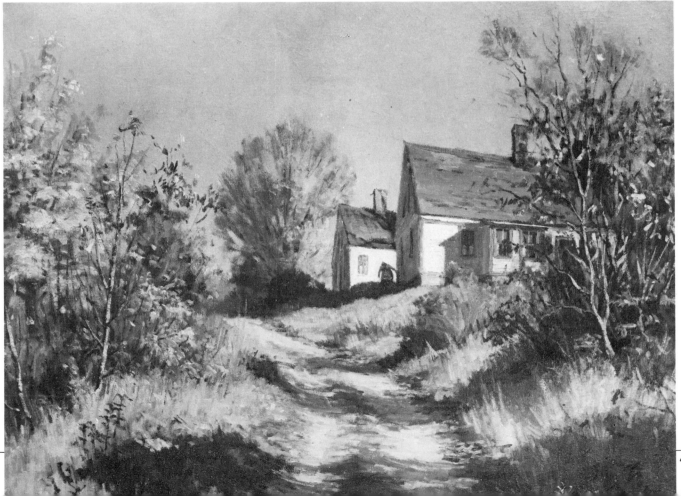

Avoir de l'initiative

Pour obtenir l'harmonie de tons chauds dans l'œuvre ci-dessous, le ciel a été peint plus chaud qu'il n'était. La luminosité de cette journée accablante de l'été indien est alors apparue. Du jaune, du rose et du bleu ont produit cet effet impressionniste où les tons chauds dominent. L'artiste a harmonisé le ciel avec l'herbe brûlée de l'automne et en a fait un heureux complément du jeu des planches froides et usées. À noter, la touche de couleur heureuse de la tige de paratonnerre rouillée sur l'arête du toit. L'harmonie de l'ensemble est complétée par le soupçon de couleur ajouté aux bardeaux du toit et aux vieilles planches sous les gouttières.

L'artiste a tiré parti de la pente du terrain et su modifier les arbres pour tuer la symétrie. Il a déplacé le clocher et a ajouté un coin ensoleillé sur la grange.

BANAL

MEILLEUR

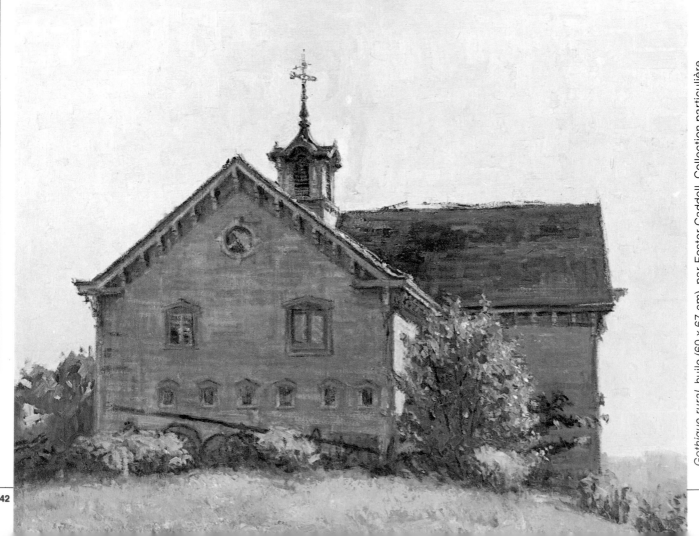

Gothique rural, huile (60 x 67 cm), par Foster Caddell. Collection particulière

Clair de lune

Ici, la peinture de Foster Caddell a deux qualités qui manquent au tableau ci-contre : couleur et luminosité. La clarté ne domine nulle part tout en étant partout. Le clair de lune n'est pas qu'une litanie de bleus. L'artiste a mis des couleurs discrètes sur les herbes, les broussailles, les pans de mur et même la neige. L'eau n'a pas été oubliée. La clarté ajoutée a fait naître les couleurs.

Les valeurs décroissantes de l'arbre du premier plan, de l'ombre de la grange et du bois lointain créent un effet de perspective efficace. L'artiste démontre ainsi que l'étude des valeurs se fait la nuit comme le jour.

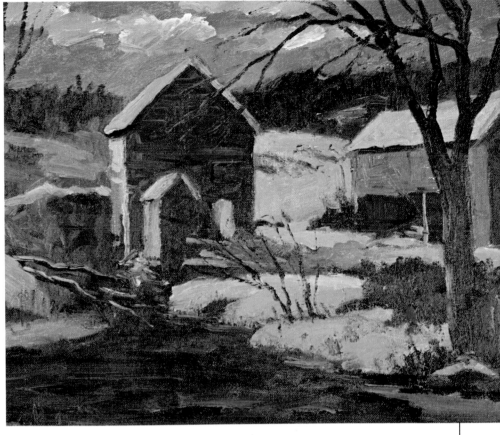

BANAL

MEILLEUR

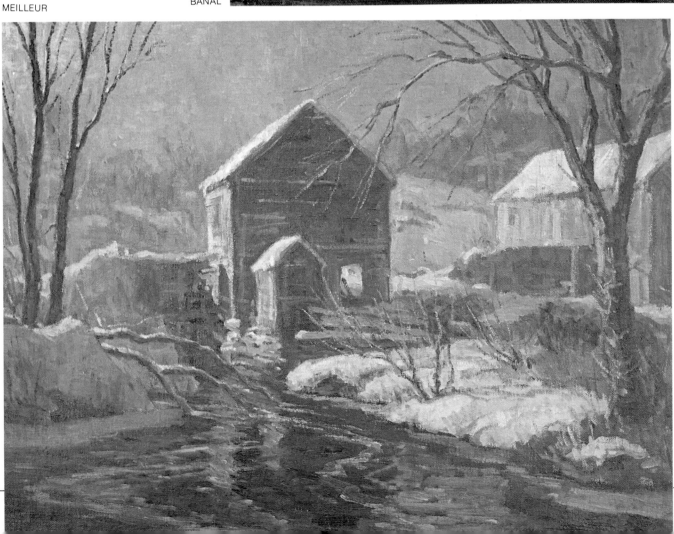

Nocturne d'hiver, huile (61 x 76 cm), par Foster Caddell

Peindre une luminosité jusque dans les ombres

Il est difficile de respecter une échelle de valeurs jusque dans les ombres sans gâcher le dessin de l'ensemble. Mais Foster Caddell prouve qu'il est possible de préserver l'éclat des clairs et la luminosité des ombres et d'éviter le piège de l'image statique ci-contre. À noter les ombres très poussées ici et là, notamment derrière l'arbre de gauche. Le premier plan est ouvert et rythmé, comme une ouverture vers le centre d'intérêt du tableau. En faisant le ciel plus vaste, l'artiste a pu donner plus de place à l'orme et y ajouter d'intéressants petits nuages. Un nouvel arbre à droite assure l'équilibre tout en repoussant les collines, dont les valeurs et les couleurs donnent maintenant de l'atmosphère.

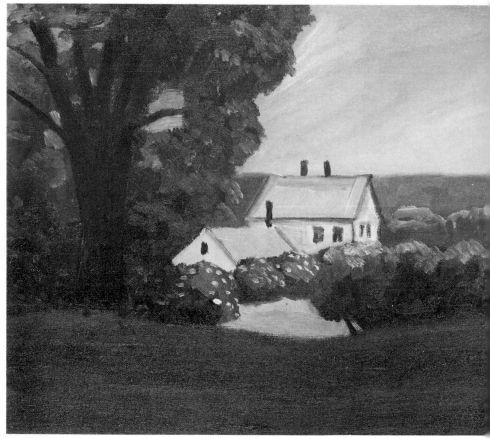

BANAL

MEILLEUR

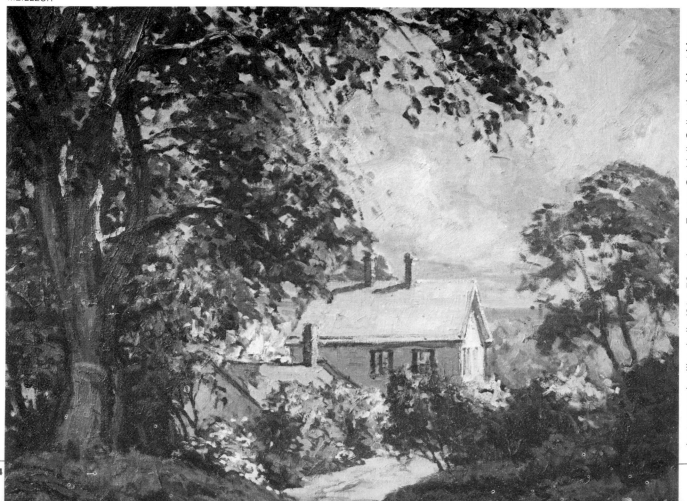

Le temps des lilas, huile (61 x 76 cm), par Foster Caddell. Collection M. et Mme Gary Roode

La chasse aux couleurs des nuages blancs

Dans sa version ci-dessous, l'artiste a éliminé le blanc trop évident du ciel pommelé. À noter le contraste réduit entre la maison et le ciel aux nuages simplifiés; la nouvelle coloration des nuages et la répétition discrète dans le ciel des couleurs du reste du tableau. En remontant les bosquets de sumacs, le champ supérieur plus étroit crée un effet de profondeur et améliore le dessin. Des ombres au milieu rompent la monotonie du sumac.

Ainsi, l'artiste dégage le centre et guide mieux l'œil. Ensuite il ajoute des détails aux bosquets, crée une zone d'ombre à droite et dresse un bouquet d'arbres à gauche pour équilibrer la composition.

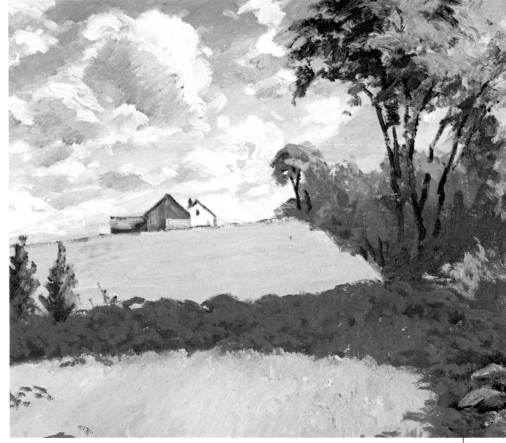

BANAL

MEILLEUR

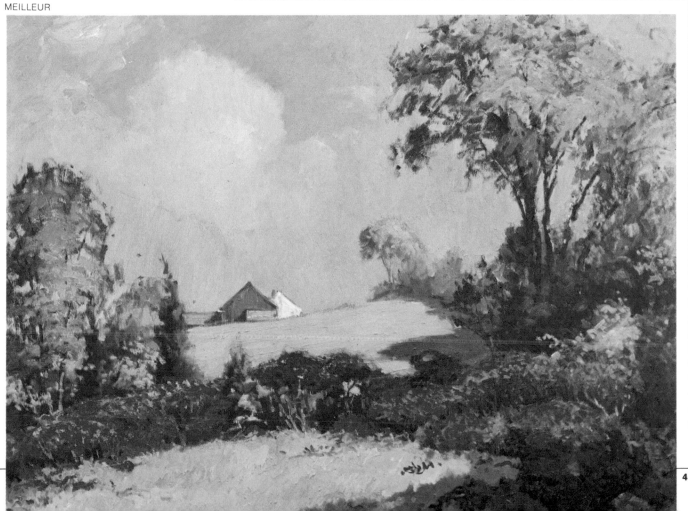

L'équilibre des clairs et des ombres

On voit que les clairs et les ombres de la peinture ci-dessous sont répartis avec logique. Le soleil du matin projette les ombres plutôt vers l'arrière du tableau. Voir aussi l'effet décoratif des ombres des arbres. Le trajet des ombres suit la nature du terrain, par exemple en montant avec le sol, à droite. Entre autres améliorations, l'artiste a rapproché et grossi l'arbre de gauche pour donner de la profondeur ; et changé la forme du chemin en y montrant de la terre, pour faire plus rustique. Il veut surtout obtenir de la diversité, éviter la répétition. Dans cet esprit, l'arbre de gauche a peu de feuillage, le tronc de celui de droite est traité différemment et son feuillage quitte la toile comme une broderie décorative.

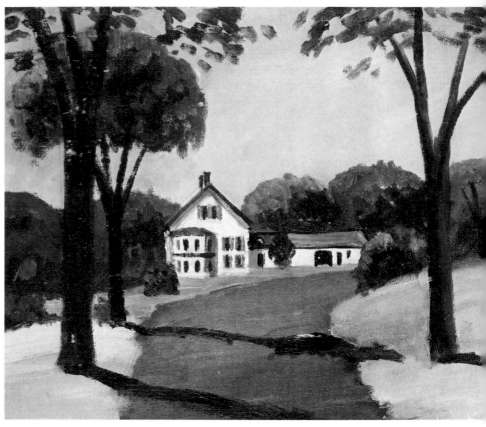

BANAL

MEILLEUR

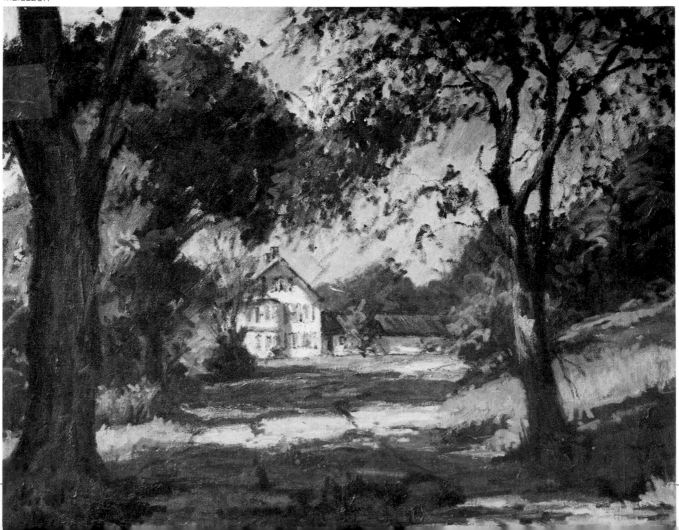

Victorien royal, (61 x 76 cm), par Foster Caddell

Imaginer le ciel

Le ciel sort de l'imagination de l'artiste. Selon lui, le ciel est rarement comme on le veut. Non seulement ce ciel est plus pittoresque mais, étant plus sombre, il sert de repoussoir aux arbres et jette une ombre opportune sur les collines au loin. De même pour les arbres rougeoyants. Toujours pour améliorer, l'artiste a grandi l'arbre de droite pour éviter toute symétrie; mis un chemin de terre en harmonie avec les vieux bâtiments; ajouté une ombre pour animer le premier plan et compléter l'ensemble géométrique; et introduit un personnage dont les jambes cachées dans l'ombre font comprendre que le terrain est en pente.

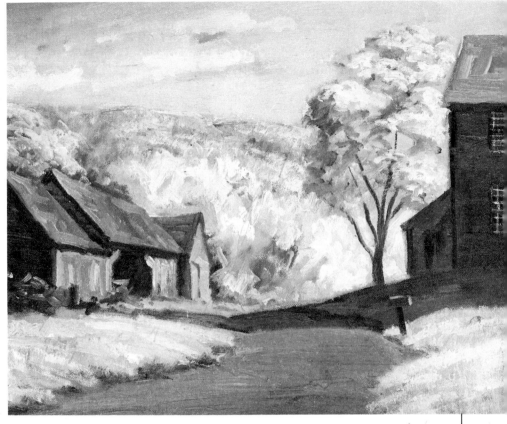

BANAL

MEILLEUR

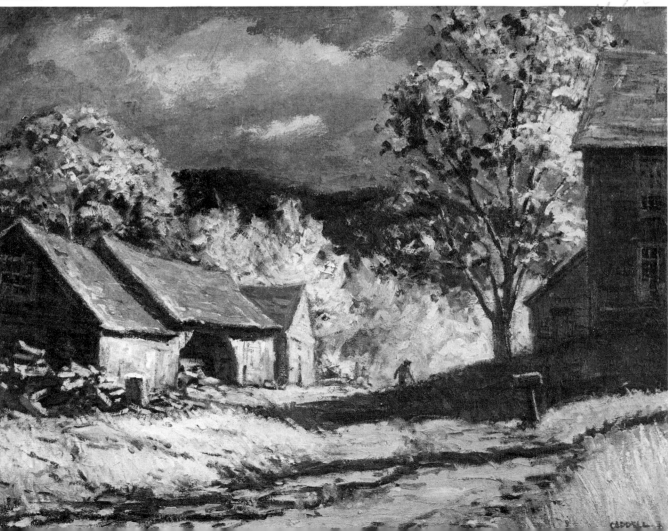

Splendeur automnale, huile (51 x 61 cm), par Foster Caddell

Garder l'œil à l'intérieur du tableau

Lorsqu'une scène est telle que l'attention est pour ainsi dire entraînée vers l'extérieur, il faut opposer un obstacle à ce mouvement et réorienter l'œil vers l'intérieur. Dans ce cas-ci, cet obstacle est l'arbre de droite. À noter sa hauteur, supérieure à celle des pins plus distants mais moindre que celle des bouleaux de gauche. Entre autres choses, l'artiste a redessiné le cours d'eau; multiplié et fouillé les herbes du coin inférieur de droite; introduit les bouleaux et la pointe de terre (pour préciser les différents plans); et créé un arrière-plan qui contribue à bloquer la vue. Enfin il a jugé bon d'ajouter à la peinture un ciel sortant de l'ordinaire.

BANAL

MEILLEUR

Fin d'orage, huile (61 x 76 cm), par Foster Caddell

La neige est-elle blanche?

À remarquer qu'il n'y a aucun blanc pur dans la peinture ci-dessous. En dépit du froid, Foster Caddell a peint sur place — seul moyen de «sentir» l'endroit. Au premier plan, noter les bleus et les pourpres qu'il a utilisés dans les ombres, et les jaunes et les roses dans les clairs; et les couleurs vibrantes qu'il a posées sur les autres éléments de cette scène d'hiver. Par exemple, les arbres dépouillés ont reçu une couleur qui a le don de suggérer l'espace derrière eux. À comparer avec l'aspect schématique des «arbres» ci-contre. Même la glace s'est colorée d'un peu d'ocre jaune dans le gris. L'artiste a aussi capté les ombres allongées sur la glace; même si le ruisseau était gelé, il a représenté de l'eau — pour créer plus d'intérêt. De plus, les herbes et les broussailles du premier plan lui ont permis d'introduire encore plus de couleur — qu'il a rappelée dans le ciel, en faisant que ce dernier, toutefois, n'attire pas l'attention au détriment de la neige.

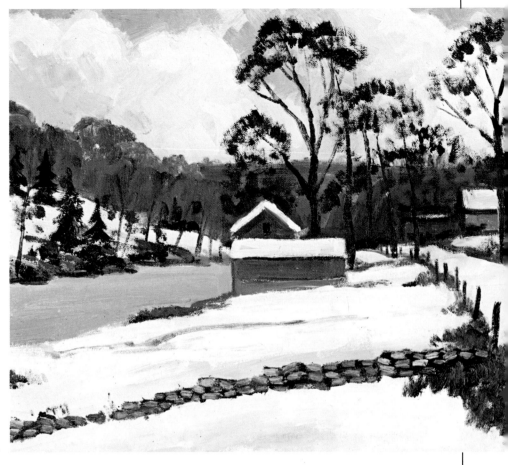

BANAL

MEILLEUR

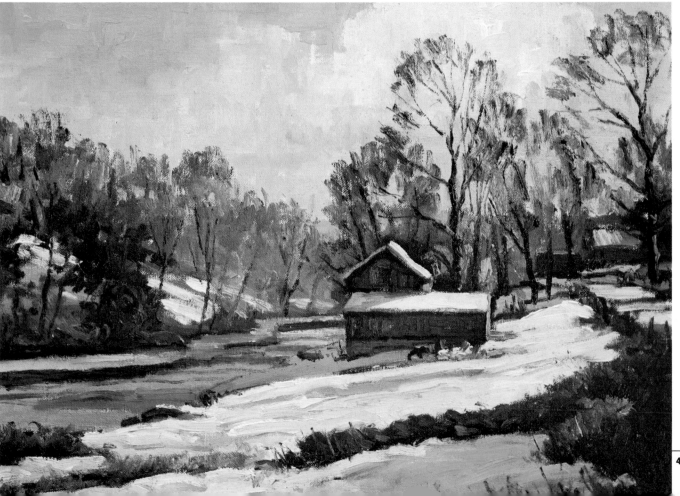

L'hiver aux chutes de Clark, huile (41 x 51 cm), par Foster Caddell

49

LE CLIMAT

Comment le climat influence-t-il les artistes ?
Comment traduisent-ils la violence des
tempêtes et des vents impétueux ? Peuvent-ils
saisir le charme d'une congère ou d'une pluie
douce ?
Apprenez comment John Pike capte la
splendeur d'un ouragan tropical, comment
Zoltan Szabo rend les ombres sur la neige et
comment décrire la pluie sur une chaîne de
montagnes à l'aide d'un lavis, d'un papier
humide, d'un papier sec et d'une spatule.

Dompter les vents violents

Bien que John Pike compte davantage sur sa mémoire pour retenir cette scène impressionnante, il commence par en faire un croquis.

1. Ce début comporte trois opérations bien définies. D'abord l'artiste recouvre de ruban-cache les toits et les façades des maisons où se sont réfugiés les derniers rayons de soleil, pour les protéger contre la couleur dont il va couvrir presque toute la feuille. Puis, après avoir mouillé toute la surface avec une éponge, il s'attaque au modelé des gros nuages (avec un mélange de bleu outremer et de terre de Sienne brûlée), ne touchant pas au blanc du papier là où sont les clairs des nuages et ceux de l'écume ensoleillée et bondissante. Ensuite il couvre toute la partie inférieure d'un lavis gris bleu, plongeant tout le premier plan dans l'ombre. Lorsque le papier est sec, il ajoute une montagne sombre au contour net à l'horizon, éclaircissant le lavis avec de l'eau là où la montagne disparaît derrière l'écume. Lorsque la feuille est sèche à nouveau, il retire le ruban-cache pour retrouver le fond blanc du papier.

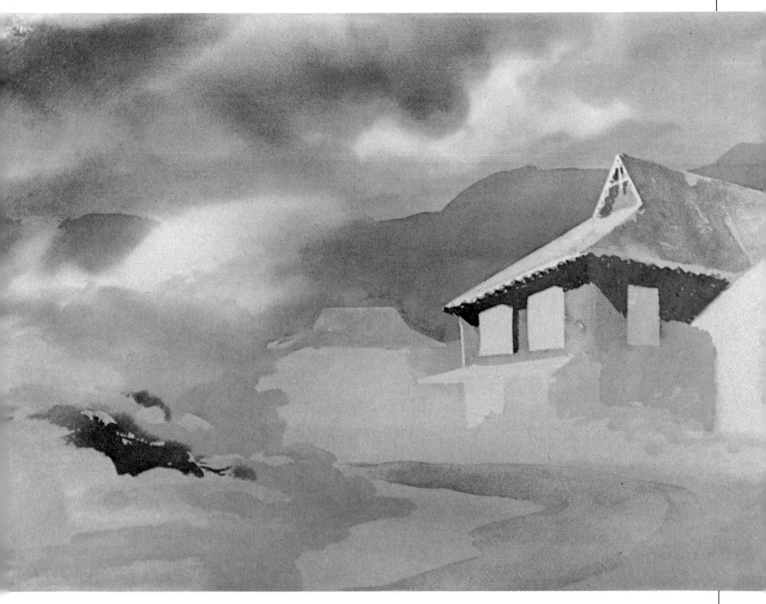

2. Il pose avant tout la couche de fond des murs de la maison verte : un vert phtalocyanine et de la terre de Sienne brûlée (atténuée avec un peu de bleu) pour le toit de tôle et pour le croissant de la plage. Puis un mélange grisâtre de bleu outremer et d'un peu d'ombre brûlée pour le toit de tôle le plus éloigné et les brisants sur la plage. Là, à grands coups de pinceau circulaires, il rend les formes de l'eau jaillissante et de l'écume. Avec de l'ombre brûlée et un peu de bleu outremer il fait jaillir un rocher parmi les vagues. On voit maintenant à quoi le ruban-cache a servi : les murs de la maison verte constituent la note la plus lumineuse de la peinture.

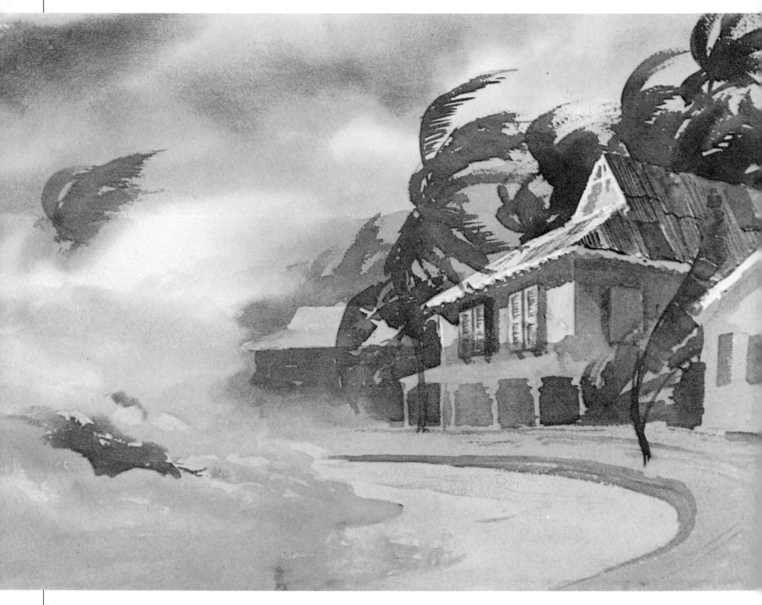

3. L'artiste en arrive maintenant aux grandes surfaces très foncées, dont l'intensité détermine la position relative de chaque valeur. Les grandes feuilles de palmier en présentent les plus importantes — qu'il peint avec un riche mélange de vert phtalocyanine et d'ombre brûlée, à rapides coups circulaires de pinceau rond. Il a soigneusement étudié le dessin de ces feuilles poussées par le vent, vu qu'elles se détachent nettement contre le ciel qu'elles font paraître beaucoup plus clair et beaucoup plus éloigné. Pour fignoler, il se sert de « gris de palette » ordinaire et du bout d'un pinceau rond et fin. Il assombrit la partie la plus rapprochée de la maison et le dessous du porche. Il fait de même pour le bâtiment éloigné et ajoute quelques détails à la petite maison rose à droite. Une ombre est donnée à la courbe de la digue et, dans la flaque d'eau qui envahit la plage, quelques reflets restituent la couleur du ciel.

Grands vents aux Antilles, aquarelle (56 x 76 cm), par John Pike. Collection Susan Bloomfield

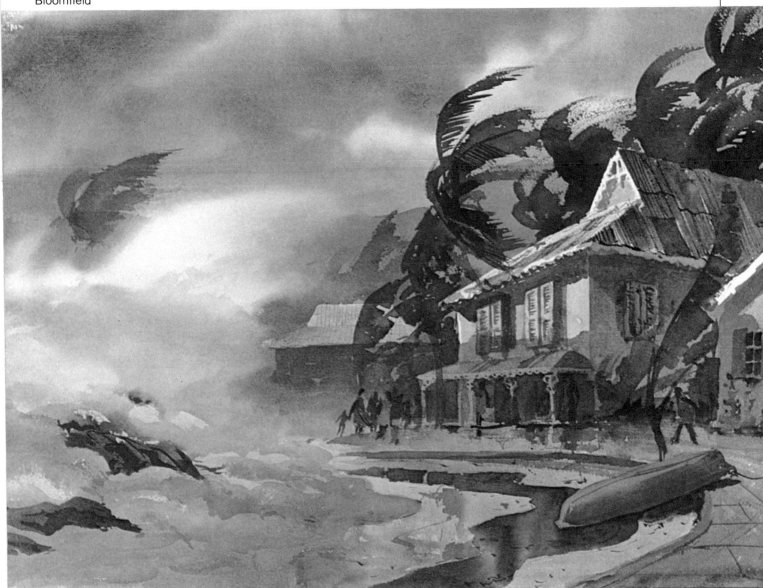

4. Voici l'aquarelle terminée. Pour améliorer la composition, l'artiste a placé d'autres rochers parmi les brisants tumultueux, ajouté quelques ombres aux paquets d'écume et représenté une bande étroite d'eau foncée sur la plage (d'abord un pâle lavis de terre de Sienne brûlée, puis des tons foncés — reflets du bâtiment et des arbres situés derrière). Le canot renversé provient de deux lavis, l'un sur toute la surface, l'autre seulement sur le flanc ombré. D'autres détails ont été ajoutés : les lignes sur le toit éloigné et sur le pavage à droite, et les petites taches sur la plage. Les reflets sur le pavage mouillé sont faits avec le côté d'un pinceau rond — dont les coups donnent des effets imprévus. John Pike rappelle que d'habitude il peint debout mais qu'après avoir fini cette aquarelle il s'est assis : «Presque tout, dans cette peinture, est sorti de mon registre mental, du fond de mon cerveau ; et cela me donne un bon mal de dos...»

Herbe des champs sous la neige

Même si un décor neigeux suppose souvent beaucoup de blanc et même d'espace vide, il faut bien réfléchir avant de créer l'illusion de la neige.

1. Dans ce gros plan, l'artiste montre surtout un espace vide (seulement de la neige), avec quelques détails foncés parmi la blancheur. Zoltan Szabo assure que chaque coup de pinceau doit être calculé et que cette blancheur doit rester en évidence. Tout d'abord il couvre de ruban-cache le poteau de clôture. Ensuite il peint l'arrière-plan sombre avec un mélange de bleu d'Anvers, de bleu outremer et de terre de Sienne brûlée, tout en laissant un ton pâle et blafard pour la valeur du sapin affaissé. Une fois la bande sombre séchée, il mouille la partie restante du papier et applique un lavis neutre et presque imperceptible (outremer français et terre de Sienne brûlée), ajoutant des taches de ce mélange, mais en plus foncé, pour indiquer les ombres de la congère.

2. Utilisant un peu plus de terre de Sienne brûlée, l'artiste « réchauffe » la neige et souligne son relief à l'aide d'arêtes et de dégradés. Avec la brosse sèche, il applique un mélange de Sienne naturelle, de terre de Sienne brûlée et d'outremer français pour indiquer les brins d'herbe fanée et des plaques de terre. Tandis que ces parties sont encore humides, il les gratte avec une pointe pour obtenir une texture. À noter comme les coups de pinceau sec brisent le plein des foncés, disposés de façon à faire monter l'œil vers le poteau de clôture.

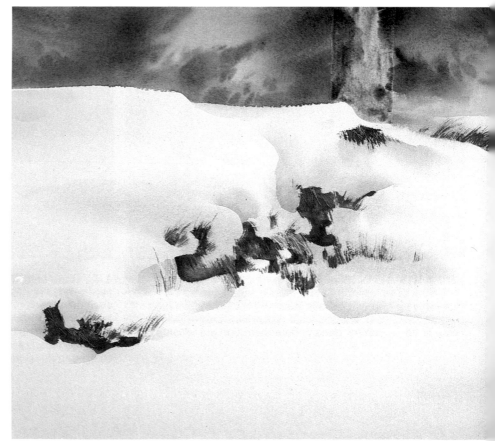

3. L'artiste peint le poteau avec de la terre de Sienne brûlée et de l'outremer français. À la spatule, dans la couleur collante, presque sèche, il fait apparaître les fils enroulés autour du poteau. Il ajoute des taches d'ombre pour accuser le modelé de la neige et peint les herbes sèches dans les parties foncées et ici et là dans la neige. Il renforce les parties foncées en les glaçant à l'aide de brun d'alizarine et de bleu d'Anvers. Ensuite il s'attaque au sapin pâle et enneigé dont la silhouette se détache sur l'arrière-plan sombre. Il le mouille et fait apparaître à l'éponge quelques branches légères. Il peint quelques brins d'herbe à travers la ligne supérieure de la congère pour ménager une transition entre la neige et le fond sombre.

4. Puis il peint d'autres fils sur le poteau et les lignes foncées du fil barbelé qui plonge dans la neige. Là où celui-ci perce la neige, l'artiste met de l'ombre pour obtenir des «fossettes». Il fonce un peu plus le premier plan pour distraire le moins possible du centre d'intérêt et des oiseaux, qu'il peint sur le papier légèrement mouillé pour adoucir leurs plumes. Vu leur éloignement, ils comportent peu de détails mais doivent être corrects. La valeur de leur coloris importe : ils doivent ressortir suffisamment par rapport à la neige très claire mais ne doivent pas être trop foncés.

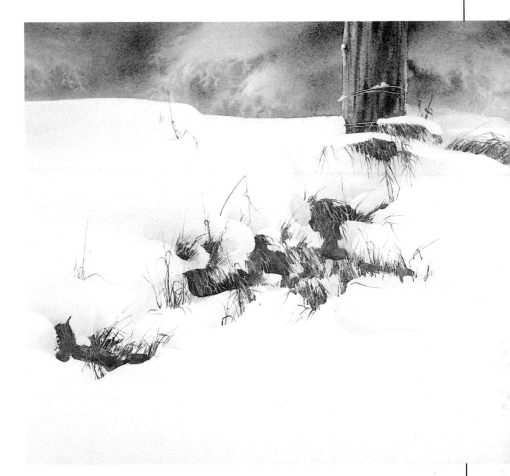

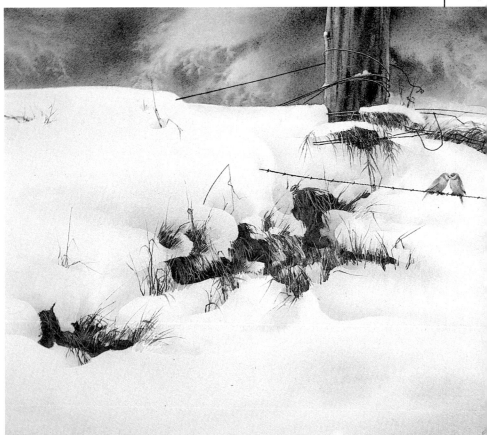

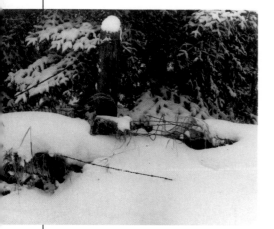

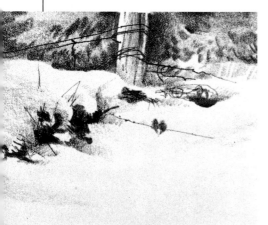

La photographie. (En haut) La photo a
surtout servi à enregistrer les
éléments qui ont inspiré l'artiste : la
forme approximative du poteau de
clôture, les branches du sapin, les
trouées dans la neige.

Le croquis au crayon. (Ci-dessus) Le
dessin donne presque la composition
finale. Mais il est visible que le premier
plan neigeux occupe plus de place
dans l'aquarelle.

La peinture finie. La neige n'est pas
peinte en blanc vierge mais elle est
faite d'une série de valeurs très
délicates et d'ombres à peine plus
foncées que les clairs. La forme floue
de la neige fait admirablement ressor-
tir les parties foncées qui servent de
jalons pour la vue. Ces parties ne sont
pas peintes au hasard. La forme et la
texture de chacune d'elles sont
étudiées. Enfin, la disposition des om-
bres et des clairs à l'arrière-plan vise
à encadrer le poteau de clôture.

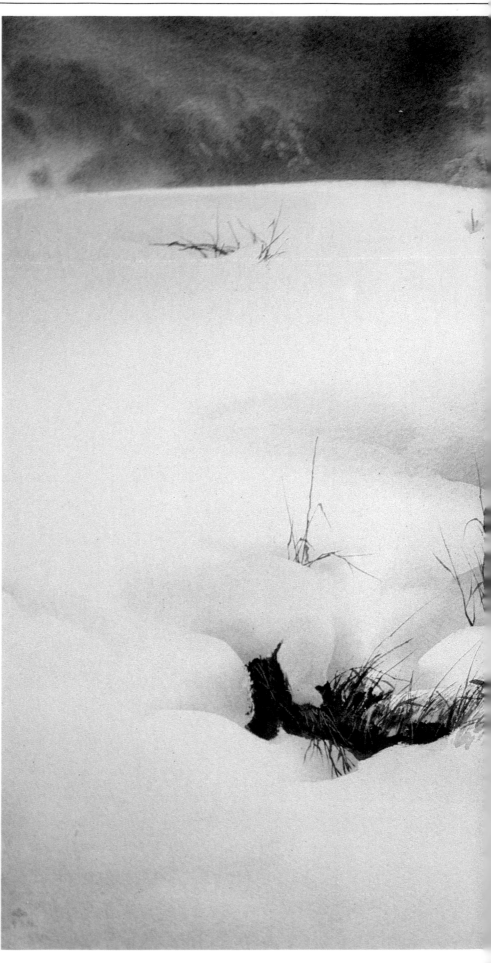

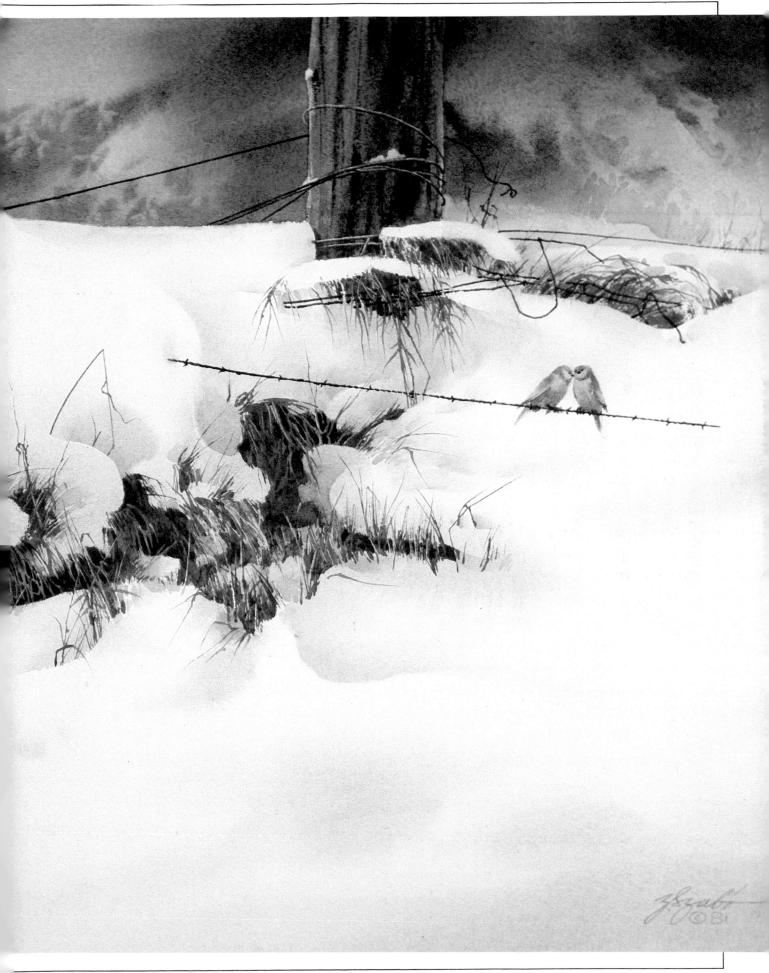

Montagnes sous la pluie

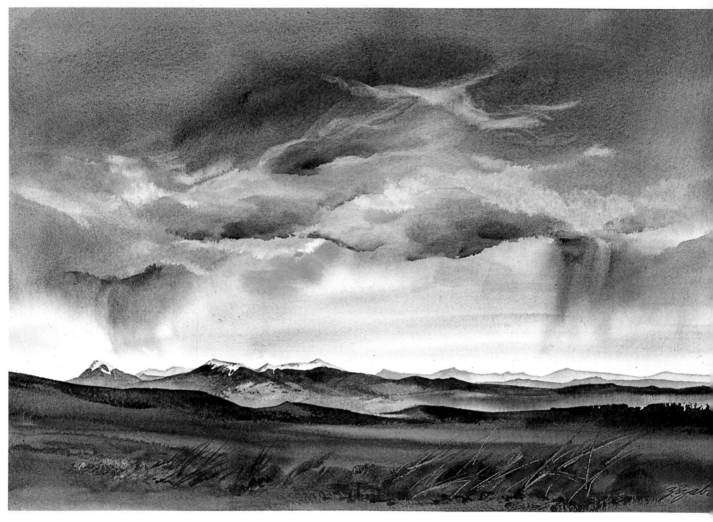

Bruine du Colorado, aquarelle (38 x 56), par Zoltan Szabo

Zoltan Szabo a commencé ce vaste paysage en peignant le ciel sur le papier très humide avec un mélange de terre de Sienne brûlée, d'outremer français et de brun d'alizarine pour les nuages, et de bleu d'Anvers et de terre de Sienne naturelle (de faible consistance) pour la partie dégagée du ciel. Maintenant, pendant que le lavis perd son éclat, il relève les contours pâles des nuages en épongeant avec un pinceau propre. Pour la pluie, il mouille à nouveau la partie inférieure du ciel et rend la pluie à coups de pinceau descendants. Avec un glacis il fait apparaître le terrain sur le papier sec, commençant par les sommets bleuâtres et distants et en accentuant la valeur, la couleur et le détail à mesure qu'il se rapproche du premier plan. Il représente ce dernier sans éclat, à coups rapides et mêlés d'un riche mélange de terre de Sienne naturelle, de bleu d'Anvers, de terre de Sienne brûlée et de brun d'alizarine. Avec une lame, il tire la lumière du lavis humide. Au pinceau, il peint les herbes foncées et suggère le sol nu à la brosse sèche.

Dans le détail de droite montrant un fragment de ciel au centre, dans le haut de la peinture, l'artiste a marié le bleu du ciel aux nuages tourmentés. Il accuse ceux-ci avec un mélange séparé d'outremer français, de terre de Sienne brûlée et de brun d'alizarine. Il éponge les bords humides avec un pinceau sec, ajoute quelques ombres bien marquées quand le premier lavis est sec et fait se confondre un côté du coup de pinceau avec la masse sombre des nuages. La sensation de distance donnée par cette peinture est renforcée par le traitement des sommets de montagnes et des nuages. Dans le détail de droite, tiré du côté gauche du tableau, l'illusion créée par l'artiste est plus évidente. Celui-ci a su tirer parti du jeu des couleurs chaudes et froides. À observer comme il a appliqué des glacis, passant des valeurs foncées aux claires et des tons froids aux chauds. Le ciel bleu et froid semble plus éloigné que les nuages gris et chauds. Les sommets bleus semblent plus distants que les sommets plus imposants, plus fouillés et enneigés des montagnes au vert chaud. Quant aux flancs aux ombres profondes, ils paraissent encore plus près.

PALETTE
Outremer français
Bleu d'Anvers
Terre de Sienne brûlée
Terre de Sienne naturelle
Brun d'alizarine

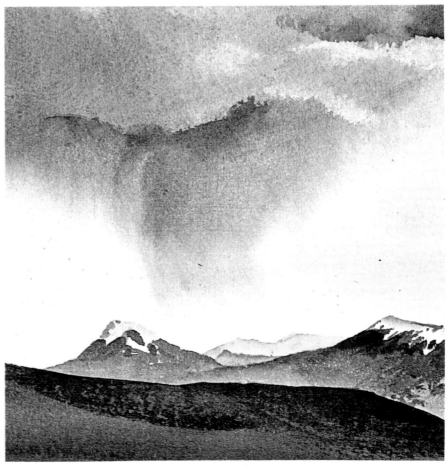

LES CIELS

Dans un paysage, le ciel semble parfois occuper toute la surface de la toile ou du papier. Observez-le. Voyez comme les couleurs changent selon l'heure. Notez l'allure des nuages, leurs formes enflées et culbutantes ou effilochées et argentées. Le travail du peintre paysagiste se fait toujours, directement ou indirectement, en fonction du ciel et de la lumière qu'il répand. Sur la côte, le ciel détermine la couleur de l'eau. Quel est l'aspect du ciel à l'aurore, à travers la brume? Comment rendre les diverses formations de nuages? Apprenez le pourquoi des décisions d'artistes, leur choix de couleurs à l'huile ou à l'eau. Comment peindre les cumulus et comment mettre de l'action dans un jour gris?

Les formations de nuages

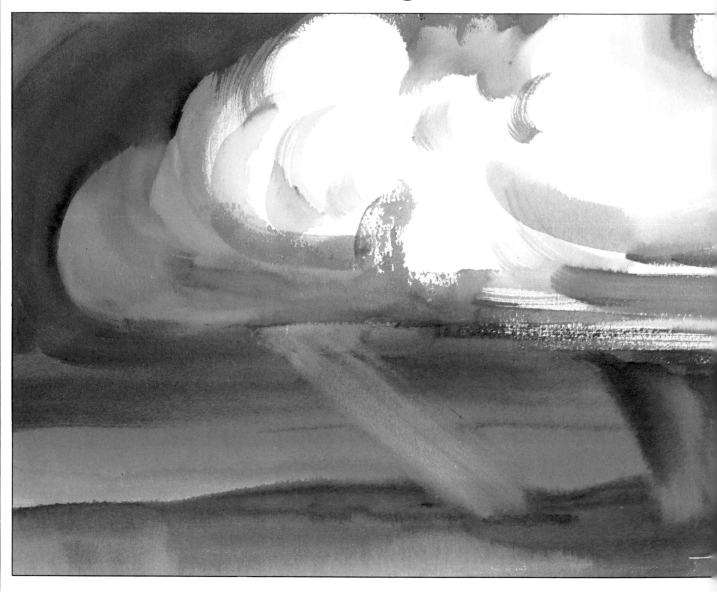

Les nuages bleus présageant l'orage sont obtenus en épongeant le fond en bleu Winsor et en rendant l'ombre à coups de sépia. De même pour les rayons tombants. Pour la pluie, du gris pâle. Pour les fractocumulus, en bas à gauche, bleu Winsor, bleu d'Anvers et outremer français sur papier mouillé, en réservant le blanc des nuages. Une fois sec, les nuages sont produits avec un linge. L'artiste peint les nuages du centre avec un mélange d'outremer français, de bleu d'Anvers et de terre de Sienne naturelle. Pour les nuages à contre-jour de droite, il utilise d'abord un pinceau plat, puis une brosse sèche et un linge pour les traînées. Pour les centres, un gris chaud fondu sur les bords.

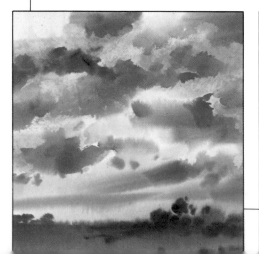

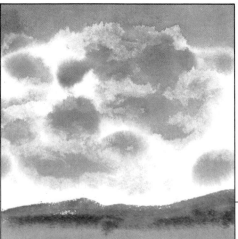

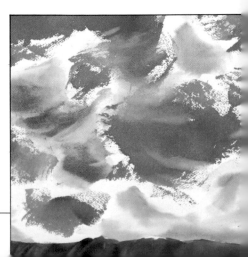

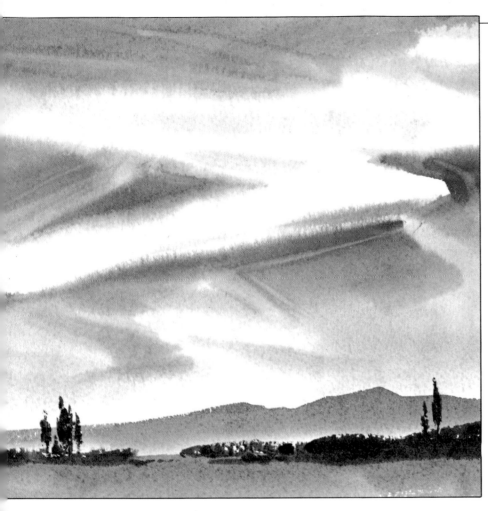

L'artiste peint les cirrus, ci-contre, en deux applications de terre de Sienne naturelle et de bleu d'Anvers. Le nuage blanc découvre les couches plus légères, peintes plus petites pour donner de la perspective. Ensuite vient la colline, en terre de Sienne brûlée et outremer français, et les grands peupliers. Pour finir, le premier plan en terre de Sienne naturelle et bleu d'Anvers.

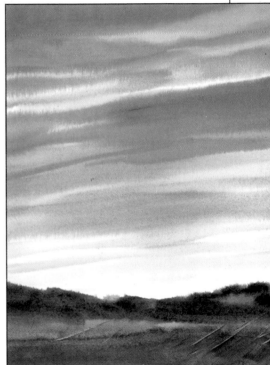

L'artiste peint les strato-cumulus ci-dessus à coups rapides et variés de bleu d'Anvers, d'outremer français et de brun d'alizarine sur un fond humide, avec un pinceau plat de 2,5 cm et en s'assurant que les coups de pinceau ne se chevauchent pas trop.

Pour les nuages balayés par le vent, ci-contre, il commence avec un mélange d'outremer français et de terres de Sienne brûlée et naturelle, tout en ménageant quelques formes blanches. Dans le bas du ciel il ajoute du bleu céruléum. Sur le lavis encore humide il déplace et éponge la couleur avec un pinceau large sec. Les collines suivent, avec un mélange de bleu d'Anvers et de terres de Sienne brûlée et naturelle.

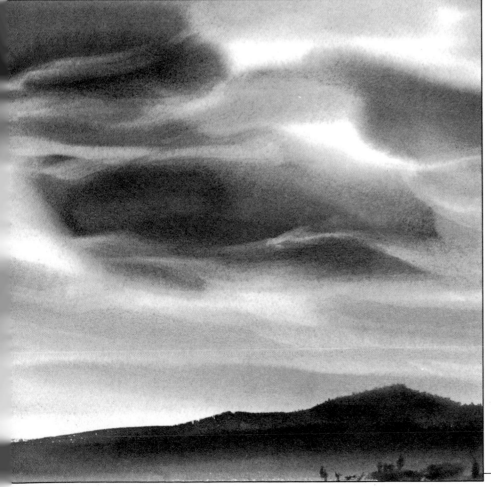

Créer l'atmosphère

Crépuscule par temps clair. (À droite) Sur le papier mouillé, l'artiste fait le ciel en mêlant cramoisi d'alizarine, jaune cadmium, outremer français et brun d'alizarine. Il ajoute à sec la colline éloignée avec un mélange moyen de brun d'alizarine et de bleu Winsor, et termine en faisant surgir l'arbre et les herbes à la brosse sèche, avec une valeur plus foncée.

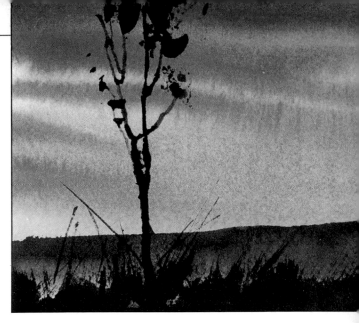

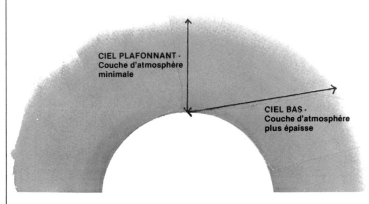

CIEL PLAFONNANT -
Couche d'atmosphère
minimale

CIEL BAS -
Couche d'atmosphère
plus épaisse

Atmosphère. Ce diagramme indique la variation de l'épaisseur d'atmosphère que la vue traverse, à cause de la courbure de la terre et suivant le point de vue.

Terre et ciel. (Ci-dessous) Pour harmoniser ciel et terre, l'artiste choisit quatre bleus : bleu céruléen, bleu d'Anvers, outremer français, bleu Winsor, appliqués fortement sur le papier humide, les couleurs étant plus foncées au haut et plus pâles à l'horizon. Les coups de pinceau restent visibles pour multiplier les textures. Pour le sol, un mélange de terre de Sienne naturelle, d'outremer français et de bleu d'Anvers.

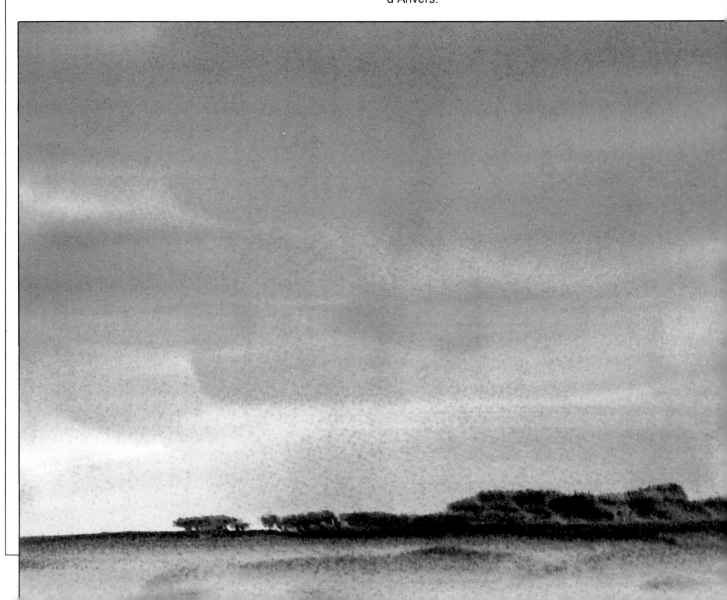

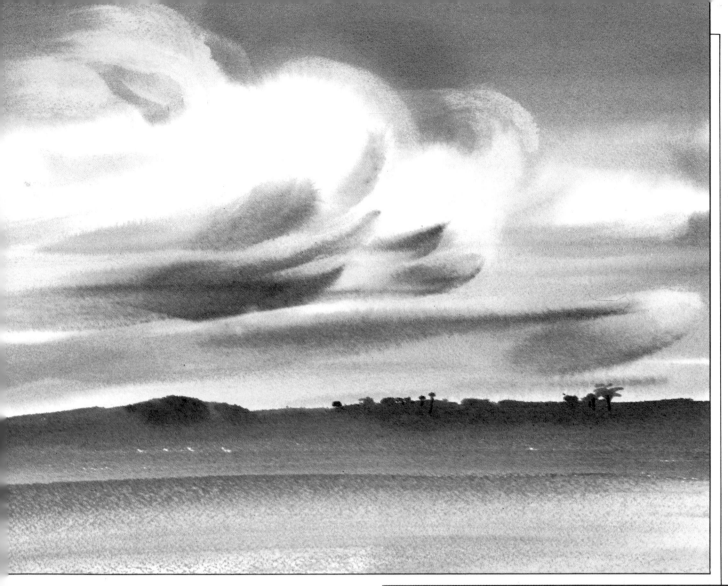

Cumulus au vent. (Ci-dessus) Autour du sommet des nuages, outremer français et bleu d'Anvers sur papier humide. Pour le bas du ciel, l'artiste ajoute du bleu céruléen et de la terre de Sienne naturelle. Les queues des nuages sont éclaircies avec un pinceau humide absorbant. Pour les ombres sous les nuages, un gris composé de terre de Sienne brûlée et d'outremer français est utilisé.

Cumulus. (Ci-dessus) Après avoir mouillé le papier, l'artiste applique du bleu d'Anvers et de la terre de Sienne brûlée autour du blanc des nuages. Avec un pinceau plat absorbant il mouille et adoucit les bords internes du gros nuage et fait surgir l'autre nuage à l'arrière-plan. Rapidement, il ajoute un peu de gris brun à leur base.

Cumulus. Dans ce deuxième exemple, l'artiste peint autour des cumulus. D'abord, un lavis bleu autour de la surface blanche du papier mouillé, sans lever les bords de son pinceau. Une fois le lavis sec, il étend un glacis de bleu plus gris pour le nuage au-dessous, tout en laissant se fondre les bords supérieurs.

Nuages en bandes

1. Ce genre de nuages n'ayant aucune forme précise, tout dessin préliminaire au pinceau a paru inutile à l'artiste. Il a donc commencé par le ton foncé du haut du ciel, à touches frottées. Puis en quelques traits il indique la place des couches et les grandes lignes du paysage.

2. Désirant établir une relation entre la couleur du ciel et celle du paysage sous-jacent, l'artiste remplit les montagnes. Ensuite il peint la texture et le mouvement dominants du ciel à coups rapides, horizontaux et hachurés. Même sans détails, le ciel commence à prendre forme. À ce stade, toute la toile est recouverte de peinture fraîche et est prête pour les derniers détails.

3. Sur la couche humide du ciel, l'artiste peint alors à coups horizontaux et à petits coups, les uns clairs les autres foncés, qui se mélangent partiellement avec la couleur déjà appliquée. L'opération se faisant à l'état humide, les bandes se fondent dans le ciel au lieu de paraître rapportées. L'artiste a peint les bandes foncées très fluides et les claires épaisses. Ici, il accentue la luminosité du ciel en éclaircissant la couleur le long de l'horizon.

Étude de ciel

1. Même à gros coups de pinceau, les formes des nuages sont clairement définies. Les espaces entre ceux-ci ont été étudiés avec soin parce qu'ils doivent offrir autant d'intérêt que les nuages eux-mêmes. Les tons les plus foncés du paysage ont également été mis en place. En faisant le ciel, l'artiste a choisi des couleurs qui s'apparentent à ces tons foncés.

2. L'artiste a rempli le ciel avant de s'occuper des nuages. Les coups de pinceau du début se sont estompés peu à peu et le ciel est apparu comme un ensemble de formes plates, claires et foncées. À ce stade, l'artiste ne modelait pas les nuages mais visait à concevoir le ciel, étape tout aussi importante que celle de peindre les nuages. Après, il a peint la surface de l'eau.

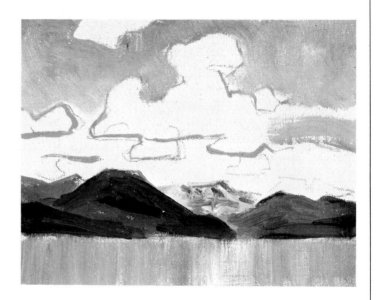

3. Les ombres et les clairs des nuages ont ensuite été peints à larges coups, sans tenter de les mêler. Au contraire, laissés séparés, ils se mélangeront dans l'œil du spectateur. À noter comme les couleurs de l'eau reflètent celles du ciel et des nuages.

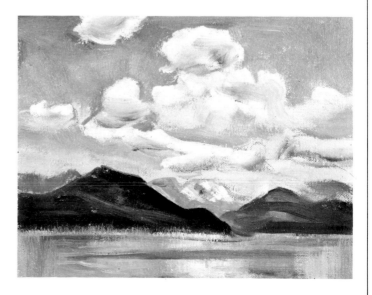

Nuages qui annoncent l'orage

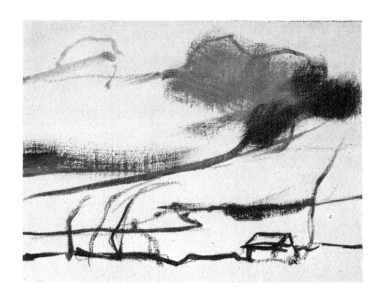

1. Comme un ciel couvert, un ciel orageux n'est souvent qu'un amas de masses sombres sans contour précis. Dans cette ébauche, l'artiste a subdivisé le ciel en zones correspondant à peu près aux tons principaux mais sans tenter de dessiner les nuages avec précision. Puis il a rempli les zones, en éliminant les traits.

2. Poursuivant à grands coups étendus, l'artiste a recouvert tout le ciel de couleur humide. Il n'a rien fait pour l'étendre uniformément mais a laissé les coups de pinceau se mêler presque accidentellement. Cette sorte de balayage du pinceau donne à la fois la couleur et le mouvement violent des nuages poussés par le vent. Les ombres et les clairs du ciel se confondant presque avec le paysage que domine celui-ci, l'artiste a peint les valeurs de la scène. Bien que le ciel soit plutôt éteint, l'artiste a mis des clairs au sommet des nuages et des ombres à leur base, ce qui suppose une source de lumière invisible — qui éclaire aussi maisons, arbres et chemin.

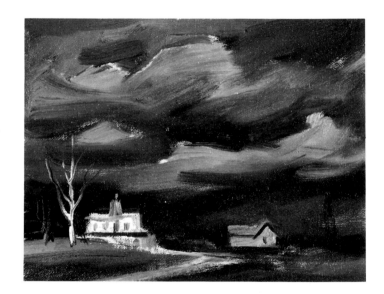

3. À coups horizontaux et diagonaux épousant leur forme, l'artiste achève les nuages. Il précise les ombres et les clairs et ajoute même des bords précis. Les coups de pinceau sont volontairement laissés visibles, pour l'effet de texture. Il intensifie les ombres à l'horizon pour accuser le côté mystérieux de la scène. À ce point, il atténue les clairs et ajoute des tons moyens pour mettre une sourdine à tout le ciel.

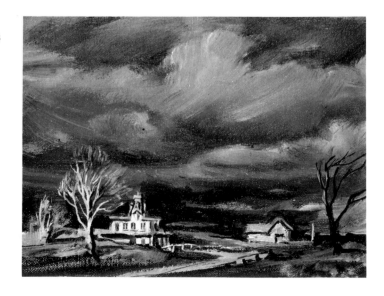

Sous un ciel couvert

1. Avant de peindre, l'artiste a au préalable recouvert sa toile blanche d'une couche de gris pour souligner l'aspect général grisâtre de la lumière. Alors il a rempli les formes grises et floues qui envahissent le ciel, en laissant une bande de lumière à l'horizon. (Par temps couvert, les masses de nuages souvent se pénètrent et se changent en amas informes de gris avec, occasionnellement, une brèche par où passent les rayons du soleil.)

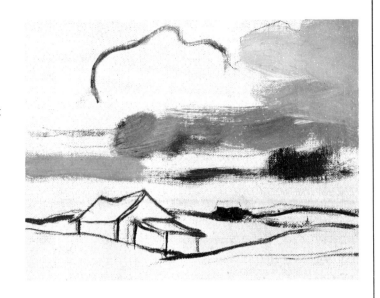

2. Les principales masses de nuages sont ensuite recouvertes de couleur, en ménageant quelques éclaircies dans le ciel (où la toile reste relativement exposée). L'artiste ajoute ensuite les couleurs dominantes du paysage afin d'établir l'échelle des valeurs de la peinture.

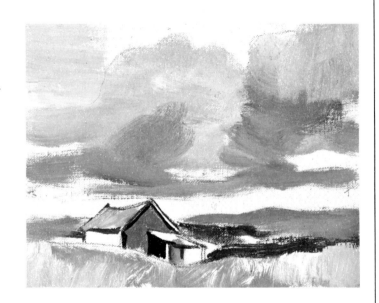

3. Il complète le ciel en fondant les masses de nuages et en émoussant leurs arêtes. Les taches de couleur entre les nuages et le long de l'horizon sont obtenues en couches épaisses. Le contour des nuages tel que dans les étapes n^os 1 et 2 a pratiquement disparu ; ce qui demeure est une simple combinaison de lumière, de demi-teinte et d'ombre. Tous les ciels sombres ne s'ouvrent pas nécessairement pour laisser passer la lumière, mais c'est un puissant élément de composition qui fait le ciel sombre plus impressionnant et qui entraîne l'œil vers l'horizon.

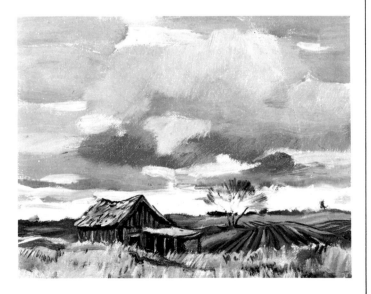

Reflets brillants dans l'eau sous un ciel menaçant

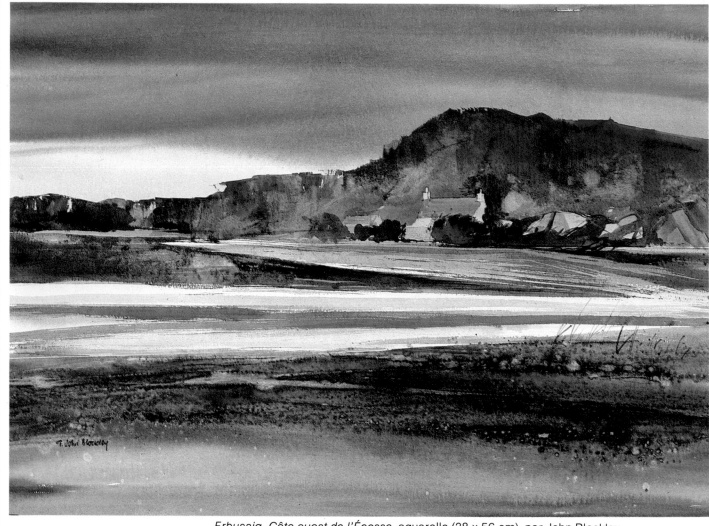

Erbusaig, Côte ouest de l'Écosse, aquarelle (38 x 56 cm), par John Blockley

Par un temps de pluie imminente ou après une forte averse, l'océan resplendit parfois de reflets intenses. La terre se découpe alors du ciel calme et couvert dont la douce clarté monte vers l'horizon, au-dessus de la côte couleur d'algue et boueuse. C'est ici le cas. L'artiste décide au départ que la lumière vive sur la bande de terre et d'eau sera le centre d'attraction du tableau. C'est pourquoi il masque la bande pour la garder claire, avant de peindre le ciel et le premier plan sur le papier mouillé. Après, à sec, il fait la bande à longs coups

horizontaux reflétant le rouge, les bleus et les bruns de la terre et des collines, puis le gris et le jaune perlé du ciel. Visant une expression de langueur et de recueillement, ses couleurs sont intéressantes mais non intenses. Le ciel caressant et les horizontales expriment la tranquillité, tandis que les collines rudes et la terre éclairée paraissent plus présentes.

L'artiste aime attirer l'œil loin du centre d'attraction et l'y ramener brusquement. Ici, la bande d'eau à mi-distance s'effile et attire vers la droite. Là, la bande de terre vire et nous en-

traîne vers la clarté lointaine. Les nuages et les arbres décrivent aussi des zigzags.

Quand les nuages sont bas et près de crever, la lumière est souvent forte et perlée à l'horizon. En haut à gauche, le ciel flou contraste avec les collines nettement découpées. L'artiste a peint le ciel sur fond humide, mais les collines sur papier sec, d'où les contours précis. Dans cette peinture, la lumière du ciel est complémentaire de celles, plus vives, de la terre.

La texture donne de la vie à chaque
élément tout en participant à l'impres-
sion générale. Au premier plan elle est
adoucie et fondue et les couleurs sont
atténuées. La boue a été peinte sur
papier mouillé à coups horizontaux,
avec bleu phtalo et ombre naturelle
pour évoquer l'algue mouillée. La
couleur humide est parsemée de pein-
ture épaisse, avec le manche du
pinceau, pour suggérer la terre
humide. Pour les pierres, l'artiste boit
de la couleur par endroits et avec une
plume dessine des herbes raides (dont
les verticales mènent l'œil vers l'eau
au-dessus). Pour ne pas distraire du
sujet principal, il laisse les textures du
premier plan se fondre doucement.

Ciel brumeux de l'aurore

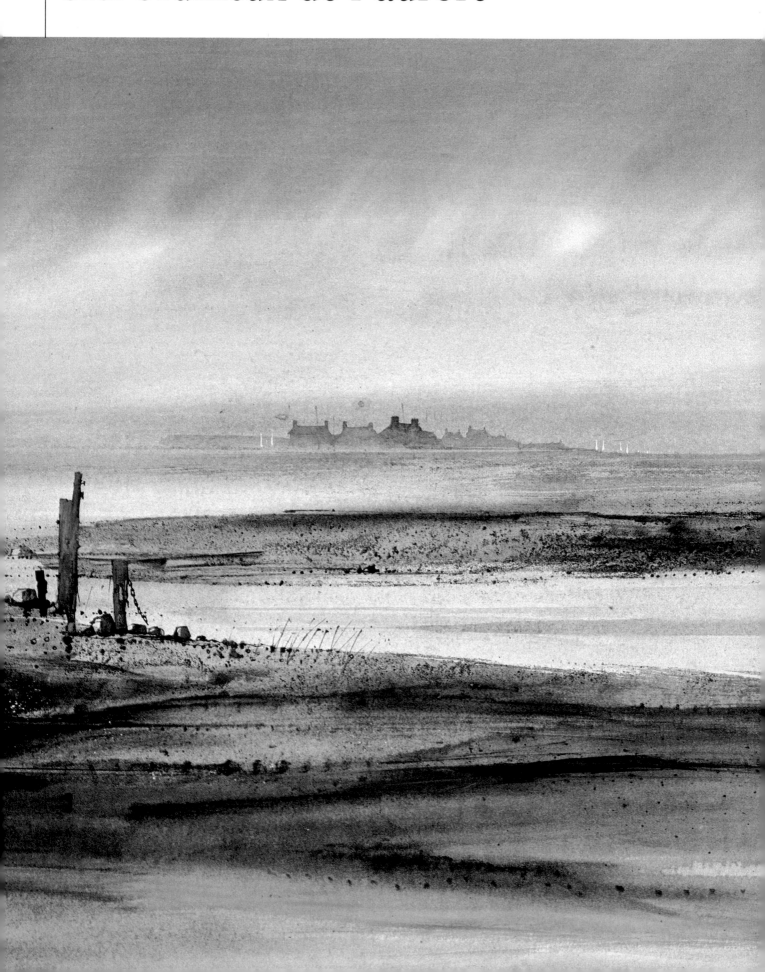

Ce jour-là, l'intention première de l'artiste était de capter cette vision de tranquillité et de clarté diffuse à l'aurore, sur la côte. La mer retirée, le sol mouillé reflétait le ciel — un gris mat presque argenté par endroits, parmi cet amalgame d'eau et de boue. Les toits d'une ferme lointaine se profilaient contre le ciel mais la base des bâtiments se perdait dans la brume. De retour à l'atelier il n'avait pour référence, à part sa mémoire, qu'un dessin du contour des toits au dos d'une enveloppe (c'est tout ce qu'il avait sous la main pour dessiner)!

Il avait gardé l'image de la boue striée de traits lumineux, effet qu'il voulait rendre. Pour ce, il choisit un papier aquarelle à surface lisse et un pinceau plat ordinaire de 25 mm pour peindre la boue avec un mélange de gris Payne et terre de Sienne naturelle, sachant que les poils raides laisseraient en s'écartant des raies de papier blanc presque imperceptibles. Il se rappelait aussi qu'à marée basse il restait une bande d'eau très claire et nette, dont l'aspect bien défini contrastait avec la douceur générale de la scène : dès le début il l'a masquée pour la préserver.

L'artiste a aussi fait des points dans le lavis humide avec le bout du manche de son pinceau, créant ainsi des traces. Ensuite il a mouillé le ciel et a peint des lignes obliques discrètes pour donner l'effet de la lumière envahissant l'horizon. Puis il a peint la bande liquide avec un mélange pâle de rouge cadmium et de gris Payne; et les bâtiments de ferme et les poteaux avec des tons neutres, afin que ces éléments ne jouent qu'un rôle effacé.

Ferme côtière à l'aurore, aquarelle
(34 x 47 cm), par John Blockley

Comment peindre un ciel flou

Ici le ciel domine — ses formes délicates et sa chaleur donne le ton de la scène. L'artiste a tenu l'horizon bas pour renforcer l'impression d'un grand espace. Le ciel occupant une si grande superficie, l'artiste a tâché de le rendre intéressant grâce à divers moyens. Pour la texture douce des nuages, il a employé la technique traditionnelle sur papier mouillé tout en laissant quelques bords précis pour arrêter l'attention.

Le ciel et presque tout le premier plan ont été peints avec de l'ocre jaune atténué d'un peu de gris Payne. Il a ensuite «réchauffé» le ciel avec de l'ombre brûlée et ajouté quelques touches d'autres couleurs pour donner plus d'intérêt et suggérer des reflets. Les bâtiments de ferme ont été peints quelque peu brutalement afin qu'ils tranchent sur le fond généralement doux. Pour les tons foncés du rivage et des bâtiments, ombre brûlée et gris Payne. Pour animer la scène, il a tracé des lignes foncées à travers le premier plan, créant des sillons dans la boue.

Le détail et les tons vifs du tout premier plan accusent l'impression de vaste espace, et la bande pâle d'eau bleu cobalt sert de repoussoir aux bruns et aux gris du paysage. La hauteur des roseaux par rapport aux bâtiments de ferme ainsi que leur grosseur relative et leur inclinaison font ressortir la distance qui sépare le premier plan du rivage. Leurs diagonales courbes et fumeuses tranchent heureusement sur les horizontales austères de la scène. L'artiste les a peints avec du blanc de Chine, rendu crème avec un peu d'ocre jaune. Il a d'ailleurs utilisé cette couleur chaude et délicate pour unifier les divers éléments de la composition et donner de l'harmonie à l'ensemble.

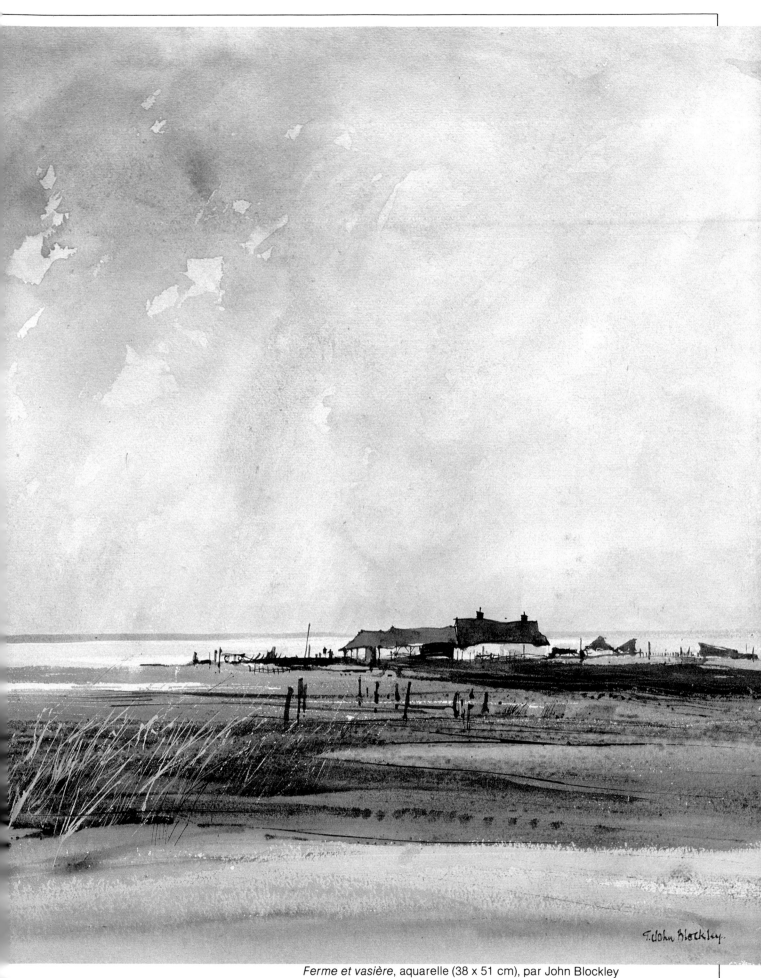

Ferme et vasière, aquarelle (38 x 51 cm), par John Blockley

L'EAU

Pour le ressac: bleu céruléen, bleu d'Anvers,
un soupçon de sépia. Les vagues. L'eau sous
la grisaille. Reflets d'un bassin calme. Marée
basse. Bateaux et lacs. Cette partie examine
les divers mouvements de l'eau et les façons
de la représenter. La sélection des couleurs.
Quand un lavis est-il à point? À quel moment
le pâlir? L'appliquer? La couleur d'un ciel
reflété. Voyez les techniques des peintres que
n'intimident ni les ruisseaux ni les reflets
complexes des arbres, des pierres et des ciels.
Perfectionnez votre métier à leur contact.

Les vagues

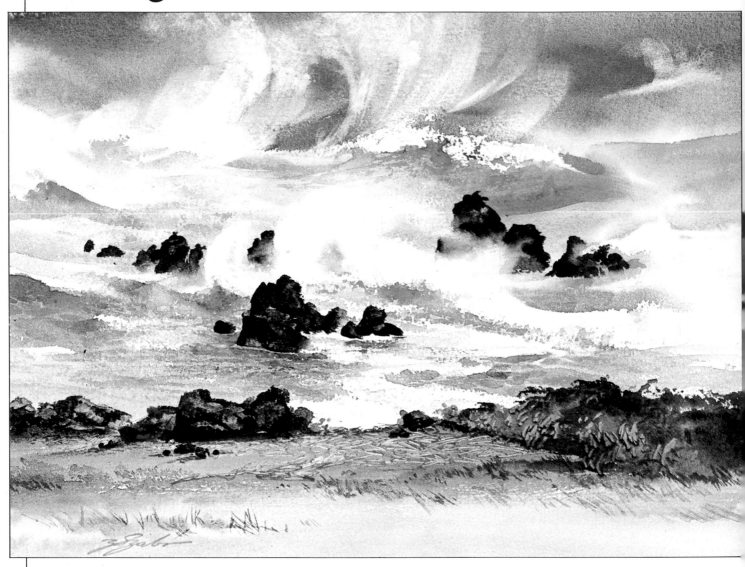

Le ressac. (Ci-dessus) Pendant que le ressac se dissout et que les vagues meurent au rivage, l'artiste brosse à sec plusieurs couches légères de glacis (bleu céruléen, bleu d'Anvers, un peu de sépia), dans un mouvement de va-et-vient avec le côté du pinceau.

Étude d'une vague quasi cylindrique. (Ci-dessous à gauche) L'artiste ajoute rapidement un ton foncé (mélange d'outremer français, de bleu d'Anvers, de terre de Sienne naturelle et de sépia) au dessous de la vague ainsi qu'au bord supérieur de la lisière blanche.

Vagues brisées. (Ci-dessous à droite) Pour cette agitation, bleu d'Anvers, vert de vessie et sépia chaud. Les valeurs de l'eau résultent de lavis successifs, arrosés de gouttes d'eau au séchage. Les reflets en losange, au premier plan à gauche (comme un nid d'abeilles en perspective), sont faits au pinceau mou et mouillé.

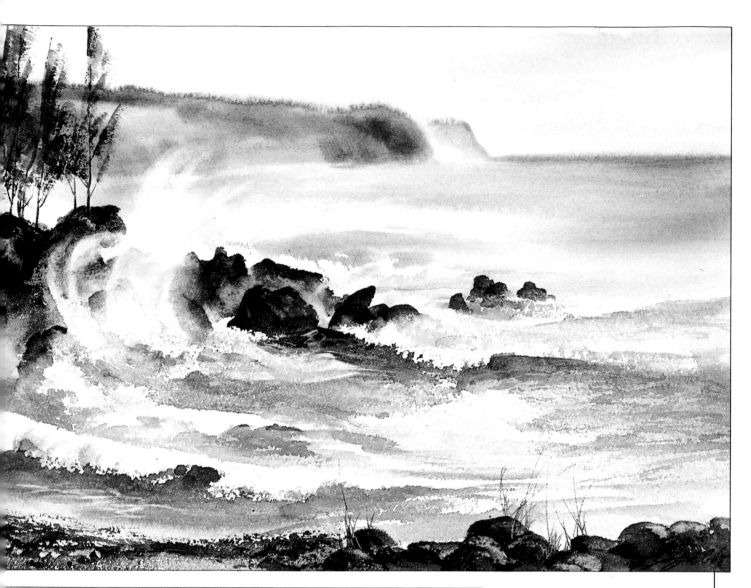

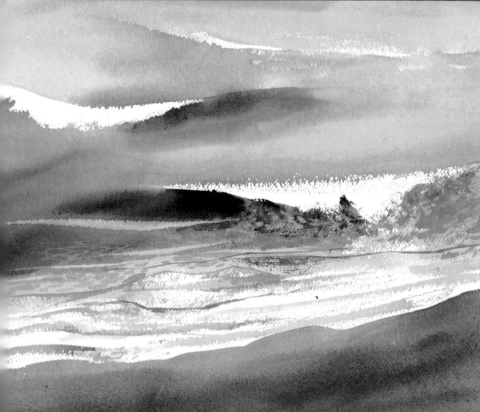

Vagues sur les rochers. (Ci-dessus)
Pour les rochers derrière l'écume, un
mélange moyen de sépia et gris char-
bon est utilisé. Une fois sec, l'artiste
frotte l'écume avec une brosse en
soies de porc et assèche la peinture
fraîche plusieurs fois. Il peint en
brosse sèche les tons foncés des
autres rochers, en évitant les surfaces
d'écume, pour l'effet de contraste.

Vagues sur le rivage. (À gauche)
Pour l'eau, bleu Winsor, bleu céruléen
et gomme-gutte, sur papier sec. L'ar-
tiste laisse la crête des vagues blan-
che et, avec un couteau, pâlit quel-
ques vagues du premier plan. Pour
l'écume des vagues qui déferlent,
avec un peu de couleur pâle il peint en
brosse sèche, qu'il tient presque à
plat, à coups poussés vers la virole du
pinceau en décrivant des zigzags, à la
manière des vagues tourbillonnantes.
Pour le sable, un mélange unique de
terres de Sienne brûlée et naturelle et
outremer français, qu'il laisse se
séparer en grains.

Les beautés du hasard

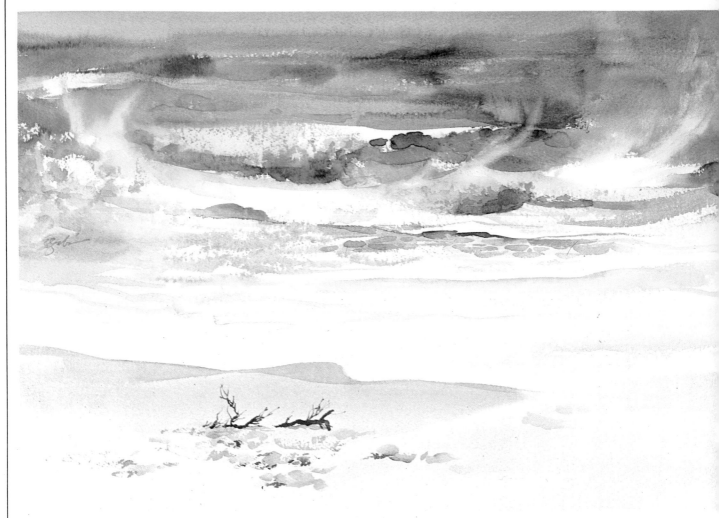

Bain d'émeraude, aquarelle (38 x 56 cm), par Zoltan Szabo

Le hasard a inspiré cette aquarelle. L'artiste a peint cette scène sous un soleil aveuglant, sur les plages de sable blanc du golfe du Mexique, à Pensacola, en Floride. Certains effets imprévus se sont produits alors qu'il peignait à grands coups généreux de pinceau chargé de bleus variés sur le papier sec — si vite que les couleurs se sont mêlées.

En voyant apparaître des surfaces blanches inattendues, il les a préservées et en a fait plus tard de l'écume. Il a même accentué leur contraste par rapport aux vagues bleues en fonçant les couleurs avoisinantes. Il a appliqué le lavis (d'une couleur plus claire) du haut vers le bas, en laissant de plus en plus de fond blanc entre les coups de pinceau, l'écume des vagues se faisant plus lumineuse au contact du sable. Pour faire ressortir le bleu pur des vagues il en a accusé le contraste avec la plage sablonneuse à l'aide d'un lavis faible de terre de Sienne brûlée et d'outremer français.

Les branchages et les traces de pas ajoutent de l'intérêt au premier plan. Les tiges ont été peintes à la spatule et le sable modelé avec des dégradés. Un peu de la couleur du sable a été ajoutée à la couche d'eau écumeuse pour créer de la transparence et donner de l'unité. Un peu de jaune auréoline ajouté aux vagues a introduit une note de vert lumineux.

Après avoir mouillé la surface sèche avec de l'eau propre, l'artiste a immédiatement étanché avec un chiffon l'écume vaporeuse des vagues fracassantes. Il a terminé la peinture en ajoutant quelques formes claires ici et là dans les vagues.

PALETTE
Bleu d'Anvers
Outremer français
Bleu manganèse
Terre de Sienne brûlée
Jaune auréoline

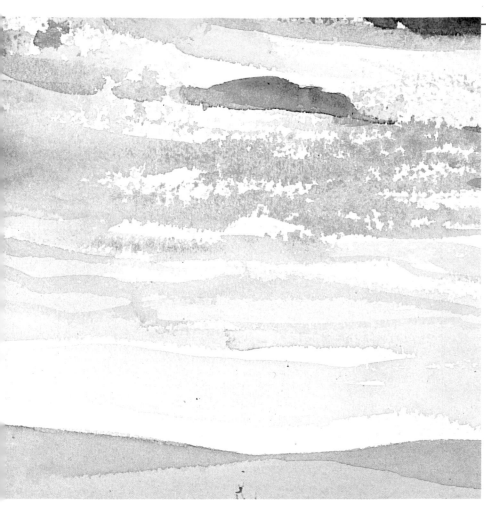

Le ressac. Ce détail à gauche du centre illustre comment l'artiste a obtenu en brosse sèche les verts et les bleus de l'eau profonde. Là où l'eau se rapproche de la rive sablonneuse, il a fait ses lavis plus gris. En ajoutant du bleu manganèse au mélange, il prévoyait qu'il formerait des granules en se séparant des autres couleurs et créerait ainsi un réseau distinct du lacis de la brosse sèche. Un lavis bien accusé convenait pour le premier plan mais aurait gâché les plans plus éloignés.

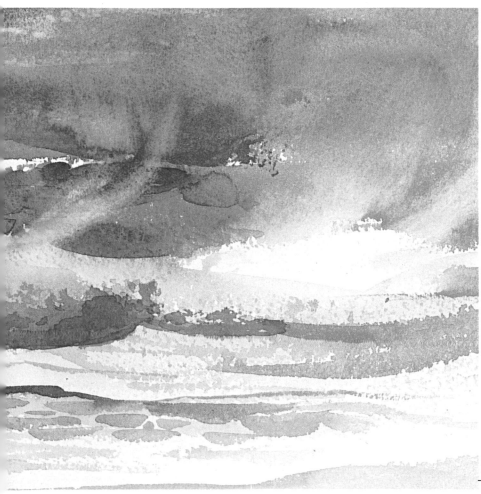

L'écume vaporeuse. Ce détail du coin droit supérieur de la peinture montre le traitement de l'écume. Ici encore, les verts plus chauds paraissent plus proches que les bleus plus froids. Pour accentuer l'écume vaporeuse, l'artiste a peint des gouttelettes tout près, à la brosse sèche. Quant à l'écume, il a frotté vigoureusement la peinture sèche avec une brosse aux poils raides. Après avoir libéré le pigment, il l'a prélevé en pressant fortement avec un chiffon. Il a répété l'opération deux ou trois fois jusqu'à ce que la valeur étanchée soit correcte.

Les rapides

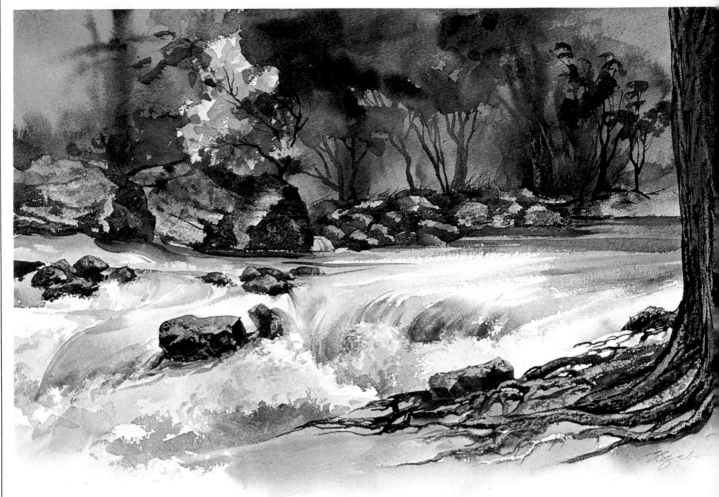

La sérénade des rapides, aquarelle (38 x 56 cm), par Zoltan Szabo

Pour peindre ces rapides, à Gruen, Texas, l'artiste a d'abord peint l'arbre d'un vert jaune pâle. Pour rehausser la fraîcheur du feuillage printanier contrastant avec la forêt sombre et ombragée, il a choisi le jaune auréoline à cause de sa nuance délicate, sa grande transparence et de son absorption par l'eau. Après avoir peint les blocs de pierre, il a précisé leurs formes au couteau.

Le sépia et le bleu de Prusse étant trop froids pour ces gros blocs, il les a recouvert d'un léger glacis de terre de Sienne brûlée. Pour la forêt, un mélange de sépia et de bleu de Prusse appliqué sur le papier sec, puis modelé avec des glacis plus foncés. Pour l'eau emportée et bouillonnante, une succession de lavis légers en brosse sèche (jaune auréoline, bleu de Prusse, sépia et terre de Sienne brûlée). Sur les petits écueils il parsème du jaune auréoline, du bleu de Prusse et du sépia, et leur a donné des arêtes claires au couteau.

Pour le tronc et les racines exposées du vieux cyprès, sépia et bleu de Prusse. Avec un couteau, l'artiste obtient dans la peinture fraîche la texture de l'écorce et les formes des racines. Il achève la peinture en faisant le détail des branches et en suggérant le courant de l'eau.

PALETTE
Jaune auréoline
Terre de Sienne brûlée
Bleu de Prusse
Sépia

Cours d'eau et forêt

Voici un détail agrandi du coin supérieur de droite de la peinture de la page précédente. Les textures jouent ici un rôle important. L'artiste commence à peindre la forêt brumeuse avec une série de lavis se mêlant à l'état humide; les pierres pâles, au couteau; et l'arbre pâle, au couteau, en n'exerçant qu'une faible pression.

Une fois la peinture séchée, il a appliqué des glacis pour les arbres plus foncés et plus rapprochés. Les broussailles apportent un point d'intérêt au-dessus des pierres. Quant aux glacis horizontaux en brosse sèche simulant les reflets foncés dans les rapides, il a mélangé des tons plus chauds pour créer un effet de profondeur par rapport au bleu gris froid de la forêt située derrière.

Écume et cascade

Détail agrandi du centre de la peinture. Les glacis en brosse sèche s'appliquent lentement. Pour rendre les qualités de transparence et de luminosité de l'eau, l'artiste a peint avec plusieurs lavis très légers de couleurs bien diluées, en attendant que chaque couche soit bien sèche. Les formes foncées et pleines des pierres qui dépassent, peintes avec du sépia et du bleu de Prusse, contrastent avec l'eau fougueuse, par la valeur et par la texture. Là où l'artiste a dégagé au couteau les plans de la pierre, le pouvoir colorant du sépia et du bleu de Prusse est très évident. La couleur de fond semble pâle auprès des bords ombrés, mais foncée et pleine comparée à l'écume.

Eau calme et limpide

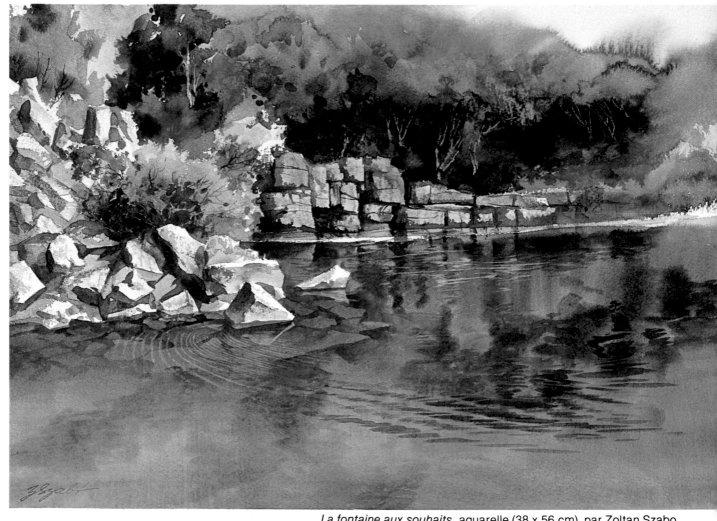

La fontaine aux souhaits, aquarelle (38 x 56 cm), par Zoltan Szabo

Cette peinture d'un lieu pittoresque près de Saint-Cloud, Minnesota, est une étude d'eau calme avec ses reflets et ses réfractions. L'artiste commence par un glacis pour la couleur chaude des pierres (terre de Sienne brûlée et brun d'alizarine). Dans la couleur encore humide, il fait apparaître les clairs au couteau, une pierre à la fois. Ensuite vient la forêt. Il peint le feuillage en brosse sèche sur le papier sec, en laissant ses larges coups se toucher et se confondre. La gomme-gutte, le bleu Winsor et la terre de Sienne brûlée se mêlent librement au fond qui définit ici et là les

plans de la forêt. Il fait les branches claires au couteau et peint le buisson à gauche. Pour le plan d'eau, il en peint la couleur dominante — vert de vessie — et les faibles reflets avec les cinq couleurs de sa palette, en faisant prédominer le vert de vessie et la gomme-gutte. Une fois ce lavis séché, il ajoute des glacis pour les pierres submergées et les reflets plus précis et plus foncés. Viennent ensuite les ombres bleues projetées sur les pierres. Enfin, après avoir produit les ondulations et les reflets clairs avec sa brosse à poils raides, on voit que la lueur de vert de vessie subsiste.

PALETTE
Brun d'alizarine
Terre de Sienne brûlée
Gomme-gutte
Bleu Winsor
Vert de vessie

Arbuste vert pâle et pierres. Détail agrandi du coin supérieur de gauche de *La fontaine aux souhaits* de Zoltan Szabo. Avant de peindre l'arbuste bien fourni, il fait du bord supérieur une sorte de dentelle claire contrastant avec la couleur foncée de la forêt située derrière, créant ainsi une nette séparation entre les deux plans. Les pierres éloignées sont produites à coups de couteau vigoureux, de même que les détails linéaires des fissures et des branches foncées.

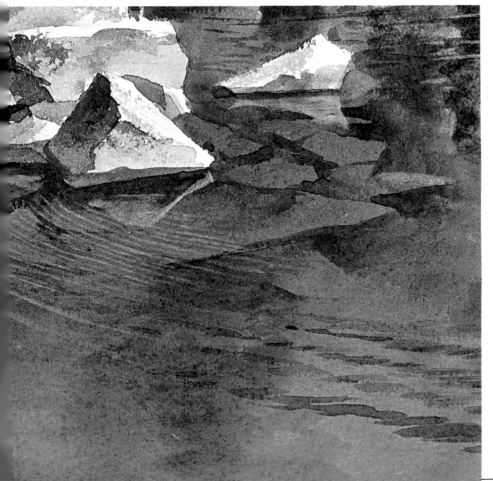

Ondulations et pierres submergées. Ce détail illustre le rendu soigné des pierres, de leurs reflets et des pierres submergées. Les faces blanches et comme pétillantes des pierres et leur chaude texture en brosse sèche au-dessus du niveau de l'eau capturent la lumière du soleil et contrastent avec les riches couleurs de l'eau claire et lisse : vert de vessie, terre de Sienne brûlée et gomme-gutte. Pour les bords ombrés des pierres submergées, un glacis de bleu Winsor, terre de Sienne brûlée et brun d'alizarine. L'artiste a étanché les reflets verts pâles au-dessus des pierres submergées tandis que le papier était sec.

Les lacs

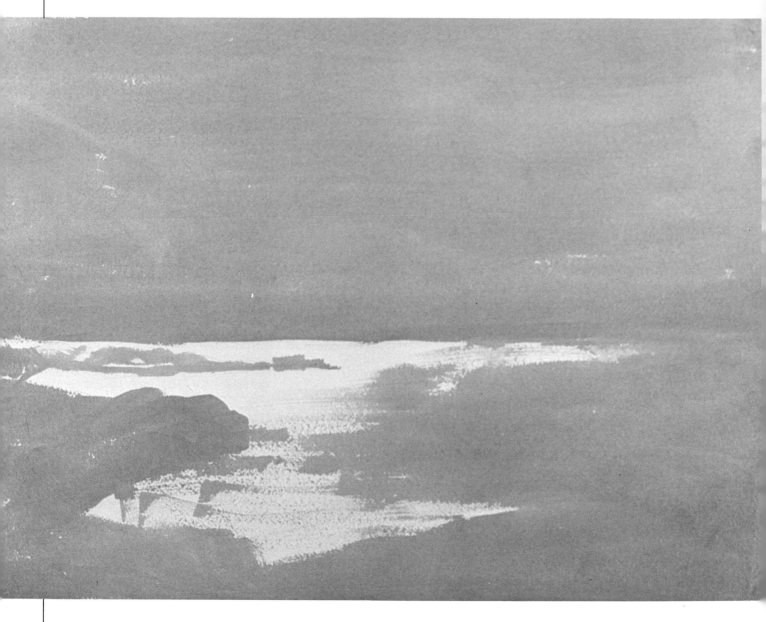

Devant un paysage vaste comme celui-ci, l'artiste conseille de toujours soigner la composition dès les premières lignes, afin que l'œil ne soit pas tenté de s'évader à l'extérieur du cadre. Ce qu'il veut rendre, c'est *l'impression* d'un grand espace.

1. Que fait-il pour capter les tons vifs et brillants du lac ? Il étend d'abord un lavis gris neutre sur tout ce qui n'est pas le lac. L'expérience seule dicte la valeur de ce ton neutre. Ce qu'il doit être, c'est assez foncé pour que la zone de lumière ressorte bien et assez pâle pour que les ombres à venir soient bien distinctes. Ce truc — qui a son importance — peut servir chaque fois qu'un artiste veut accuser l'éclat d'une ou de plusieurs parties d'une peinture. Dans le mélange des gris, il ne faut pas s'inquiéter de la quantité de telle ou telle couleur qu'ils contiennent. Il n'y a qu'à explorer la palette et à remuer tant que vous n'avez pas obtenu ce qui vous convient. Ces bons vieux gris (de palette) ordinaires ont le don de se présenter d'eux-mêmes.

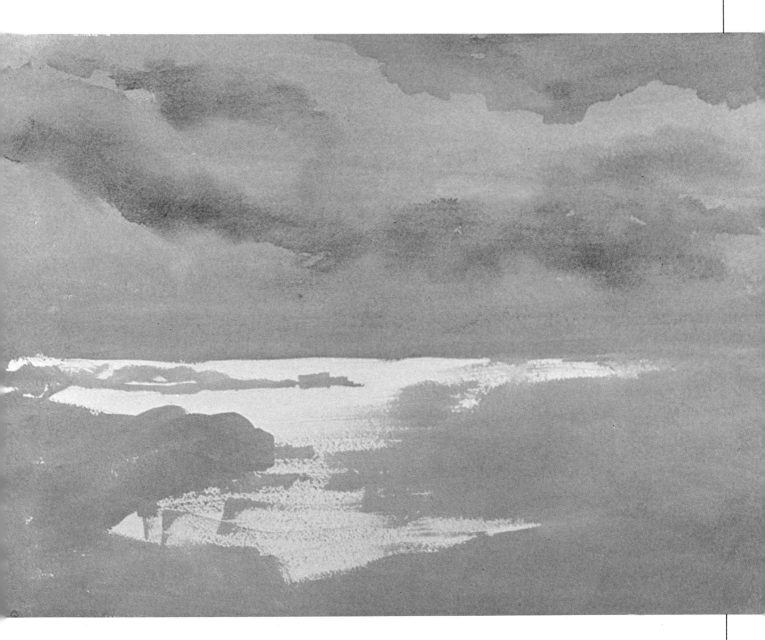

2. Dès que cette étendue de gris
neutre est sèche, l'artiste en mouille à
nouveau la partie supérieure et fait ap-
paraître des nuages à l'aide de tons
plus foncés. Certains bords devien-
nent bien marqués, d'autres restent
flous, selon que le pinceau touche à
une partie sèche ou une partie
humide. La forme du nuage le plus
élevé en haut, à droite, étant nette, il
est visible qu'on se trouve sur le
papier sec. L'artiste ne s'attaque pas
tout de suite à la surface claire de
l'eau.

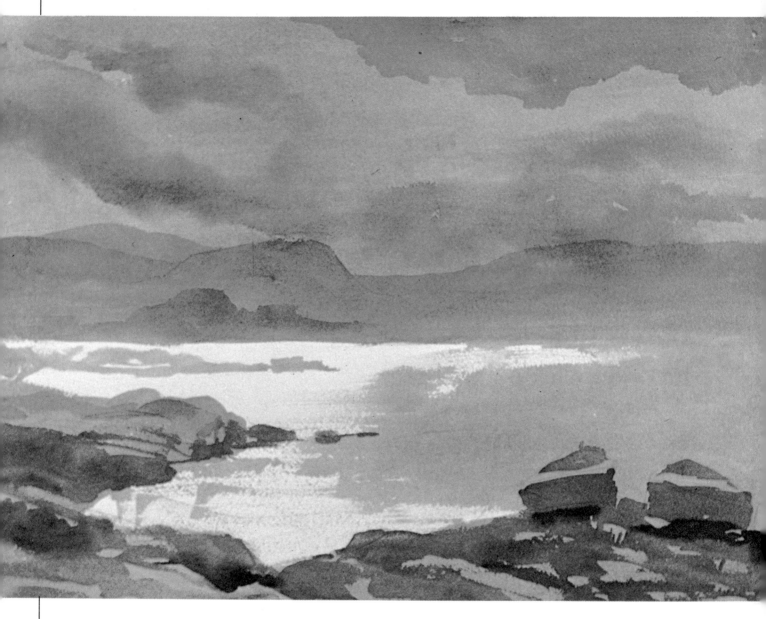

3. Une fois l'étape n° 2 terminée et le papier redevenu sec, l'artiste peint les collines les plus éloignées, attend que cela soit sec puis peint les collines plus rapprochées par-dessus les premières. Ensuite il précise les formes les plus foncées à mi-distance et au premier plan. Il recouvre d'abord ces formes de teintes grises et plates. Une fois sec, il ajoute des tons plus foncés pour suggérer les ombres. Afin d'établir une échelle de grandeur, il ajoute deux embarcations échouées en bas à droite. Puis il accuse les formes des rochers et ajoute des ombres aux bateaux.

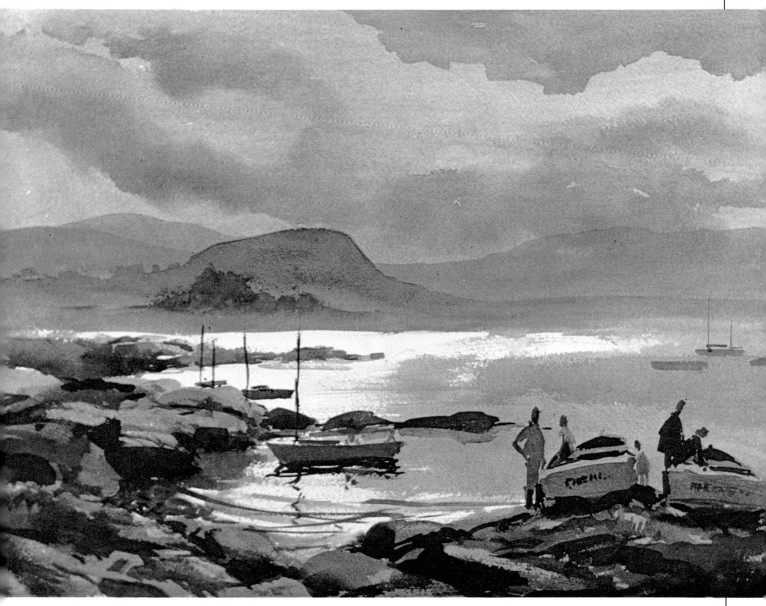

Les lacs de Killarney, aquarelle (56 x 76 cm), par John Pike. Collection Albert Ondush

4. Puis, l'artiste fonce la grosse colline un peu à gauche du centre, et laisse sécher. Il donne ensuite quelques coups de pinceau appuyés au pied de cette colline pour donner à la forme foncée — peinte à l'étape nº 2 — le contour irrégulier d'une éminence couverte de feuillage. Viennent ensuite les petits voiliers à l'ancrage, les reflets et les ondulations dans l'anse. Pour définir le temps il se sert surtout de gris : gris bleu, gris brun, etc. Puis il donne d'autres détails aux deux bateaux de droite tout en ajoutant les personnages (il préfère les lieux qui sont habités). Tout cela est fait rapidement. Enfin il ajoute des ombres fortes aux rochers et, en guise d'ondulations, quelques lignes courbes au bord de l'eau. Il résiste toutefois à la tentation de pousser plus loin la grande surface de lumière, qu'il laisse telle qu'il l'avait abandonnée à l'étape nº 1. Une fois l'aquarelle terminée, il se rend compte qu'en dépit de ses prévisions la vue du spectateur aura tendance à basculer hors du tableau, à droite, s'il n'ajoute pas quelque chose — par exemple, trois bateaux au loin, ce qu'il ne manque pas de faire.

Les reflets

1. Bien que le sujet de cette peinture soit un paysage, c'est en fait une étude d'une étendue d'eau où se trouvent d'intéressants reflets. L'artiste a commencé par peindre la chose reflétée: les arbres, qu'il a peints d'une teinte plate parsemée de coups plus foncés à la brosse sèche. Il tire ensuite un dégradé du sombre au clair de la bande de ciel. Pour la bande d'ombre sur la neige, il donne un seul grand coup sur le papier mouillé. Pour les arbres: gomme-gutte, terre de Sienne brûlée et bleu d'Anvers, en ajoutant un peu d'outremer français pour le ciel et pour l'ombre sur la neige.

2. Passant à la forme irrégulière de l'eau le long de la rive, il a peint les tons les plus sombres des reflets sur le papier humide pour obtenir des bords flous. Les couleurs des reflets sont pareilles à celles des arbres au-dessus, mais avec plus de bleu et de terre de Sienne brûlée. Le sol, sous les arbres, a été exécuté à la brosse sèche avec de la gomme-gutte, des terres de Sienne brûlée et naturelle et du bleu d'Anvers, avec quelques touches claires de gomme-gutte pour les fleurs précoces. Pour le terrain caillouteux, l'artiste a choisi la terre de Sienne brûlée, le brun d'alizarine et l'outremer français. Pour créer une échelle de grandeurs et pour animer la neige, il a peint quelques arbres au bord opposé de l'eau.

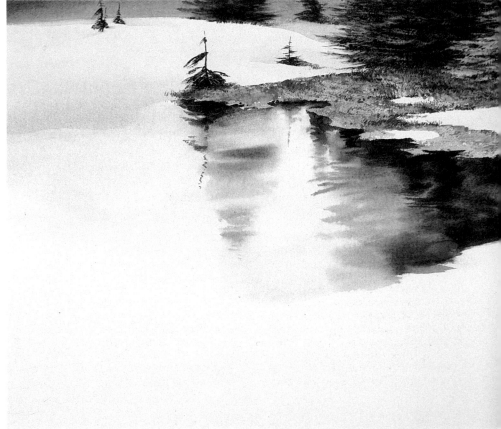

3. Portant son attention au premier
plan, il s'est occupé à la fois des tex-
tures et des valeurs. Les couleurs sont
les mêmes que pour le terrain
caillouteux de l'étape précédente —
terre de Sienne brûlée, brun d'aliza-
rine et outremer français — mais de
valeurs plus variées afin d'accuser les
formes vides du bord de l'eau. Il a
aussi ajouté quelques touffes d'herbe
au premier plan pour créer un effet de
perspective. Les coups de pinceau au
premier plan ont été plutôt espacés, et
parsemés de taches en guise de cail-
loux.

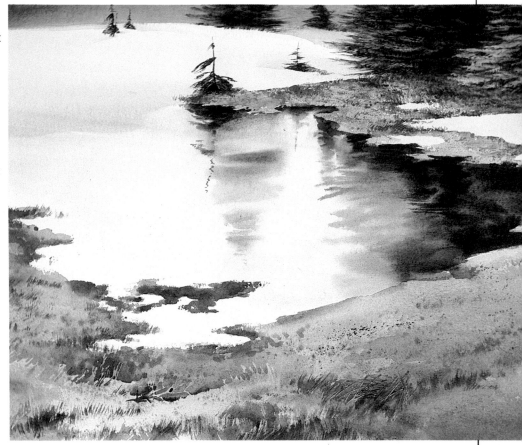

4. Avec légèreté, l'artiste a foncé les
formes du premier plan pour mieux
encadrer l'eau. L'eau pâle était
jusque-là représentée par le blanc du
papier. Il y a peint une très légère
teinte le long du rivage. Pour suggérer
des scintillements, il a laissé des
bords blancs et brillants autour des
formes foncées dans l'eau. Il a finale-
ment accentué quelques-unes des her-
bes et des tiges au tout premier plan.

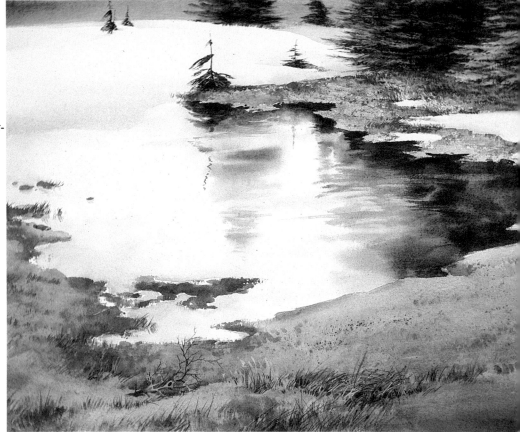

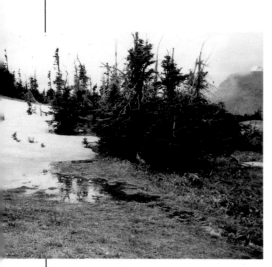

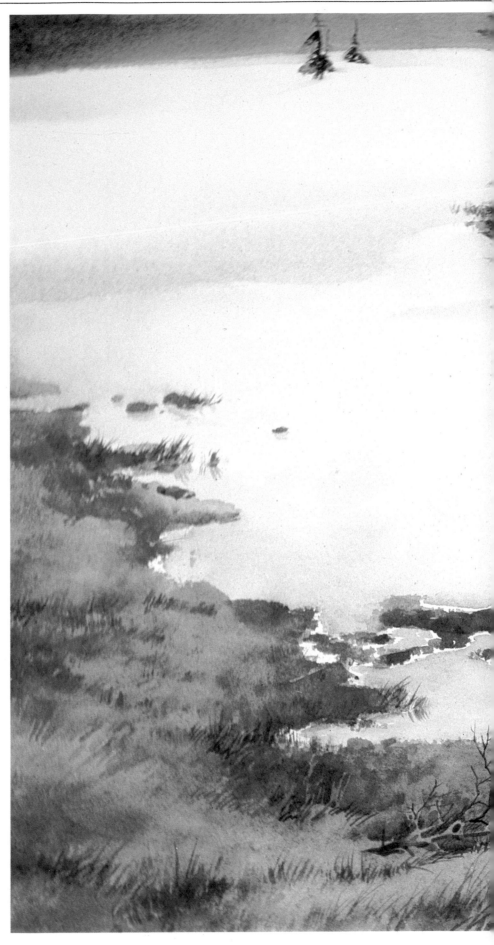

Photographie. Cet instantané donnait à l'artiste une bonne idée des couleurs et pouvait servir de référence pour le contour de la rive. Cependant, comme avec la plupart des photos, la composition restait à concevoir.

Croquis à la mine de plomb. Ici, l'artiste a déterminé les valeurs, peint les ombres des arbres ainsi que leurs reflets plus foncés. Il a indiqué l'emplacement des petits arbres sur la neige mais n'a pas montré la forme intéressante de l'eau telle qu'encadrée par la rive du premier plan — qui s'impose tellement dans la version finale.

Peinture finie. Ici, le véritable sujet c'est la forme de l'anse, avec l'intéressante ligne du rivage, et ce qui frappe le plus l'attention c'est l'interaction de la forme irrégulière et bien tranchée de l'eau et des reflets aux bords flous qui s'y trouvent.

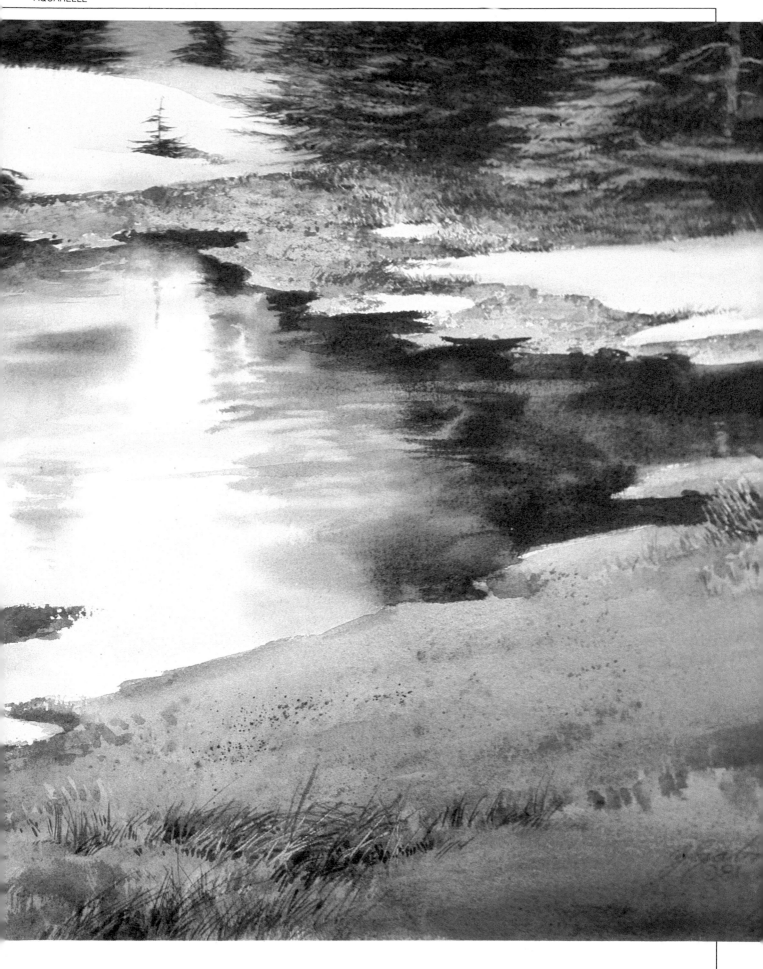

Les ruisseaux

1. Dans cette étude, l'artiste s'est concentré sur les formes de l'eau en mouvement, la partie la plus détaillée étant au premier plan, à droite. Il a commencé par masquer l'arbre plongé dans l'eau profonde, au centre de la scène. Après avoir mouillé les deux tiers supérieurs avec de l'eau claire, il a largement peint avec du bleu céruléen, bleu d'Anvers, terre de Sienne brûlée et gomme-gutte en mélanges variés, et en laissant les couleurs se fondre. Dès que la couleur a commencé à sécher, il a peint de l'eau claire en quelques coups là où des branches pâles se détachent du fond sombre à droite. Il a aussi peint quelques ombres sur le papier sec pour obtenir un fort contraste là où l'écume apparaîtra.

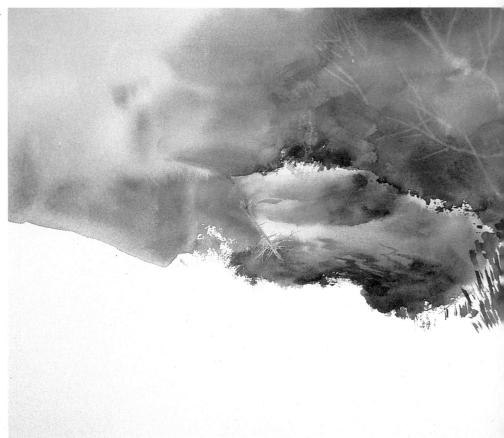

2. L'artiste invente quelques pierres du côté gauche où il veut des tons plus foncés. Par-dessus les teintes neutres de base des pierres, il a donné quelques coups d'un mélange de bleu céruléen, de gomme-gutte et de terre de Sienne brûlée, avec quelques traînées ressemblant à des algues. Il a intensifié les ombres distantes avec les mélanges utilisés à l'étape n° 1. Pour les arbres de droite, il commence par les ombres entre les branches. (Pour peindre un arbre de cette façon, la couleur du fond doit être assez claire pour que les branches paraissent pâles une fois entourées d'ombres.) Là où la mince couche d'eau court audessus du lit chaud du ruisseau, au premier plan, l'artiste donne de rapides coups de couleur chaude : terre de Sienne brûlée en abondance, additionnée de gomme-gutte et de bleu d'Anvers. Notez la façon dont il s'y est pris pour préserver la forme claire de l'arbuste en bas à droite.

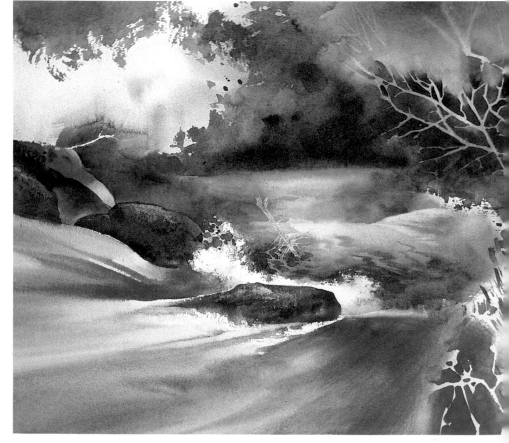

3. Ici il s'est occupé surtout du centro d'attraction. Il a enlevé le latex liquide qui masquait l'arbre tombé et lui a donné du volume avec des ombres et des demi-teintes. Par-delà et en deçà, il a peint les froides ondulations de l'eau lointaine et celles, chaudes, de l'eau du premier plan. À l'aide d'ombres il a créé plus de branches en haut à droite et a ajouté d'autres branches (claires et foncées) en haut à gauche, autour de la surface chaude destinée à se changer en feuillage. Au cours des étapes nos 2 et 3, il a graduellement tiré les clairs de l'eau et précisé les détails qui en font de l'écume.

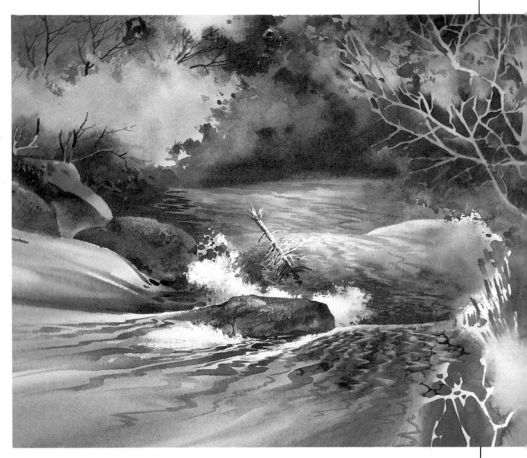

4. La partie fouillée du premier plan a été réservée pour la fin, comme d'habitude. Les branches de l'arbuste situé tout près et le feuillage ont été obtenus avec plusieurs touches de couleur chaude — surtout de terre de Sienne brûlée, sépia, gomme-gutte et un peu de bleu outremer. L'artiste a disposé ces couleurs jusqu'au gros arbre en haut à droite, comme des touffes de feuilles, puis il s'est transporté de l'autre côté du tableau, en haut à gauche, où il a ajouté ces couleurs au feuillage éclairé. Il a «réchauffé» et foncé ce même coin avec un autre lavis de terre de Sienne brûlée, tout en ajoutant d'autres branches foncées. Enfin, à l'aide d'une brosse mouillée à poils raides il a dégagé quelques clairs sur les ondulations au premier plan et à mi-distance.

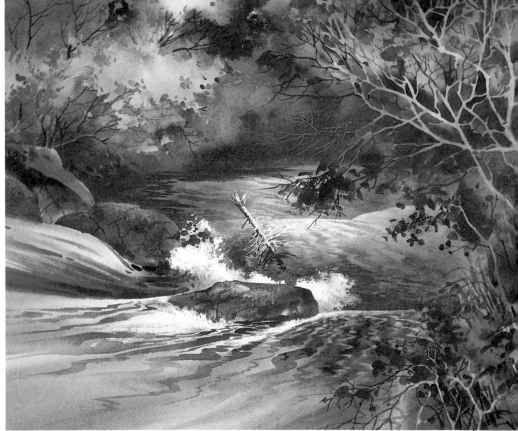

L'eau à marée basse

1. Dans cette étude des formes abstraites d'une mare laissée par la marée, l'artiste commence par mouiller tout le papier excepté une partie à gauche du centre, où il veut conserver les contours nets. Il peint avec un mélange de terres de Sienne brûlée et naturelle, de sépia et d'outremer français. Ces pigments ont tendance à se repousser, ce qui donne une texture de sable. Le papier vierge donne les reflets. Pour la bande supérieure de paysage, terre de Sienne naturelle et bleu outremer — mélange où l'artiste gratte au couteau du bois de plage décoloré.

2. Avec une brosse plate (en martre rouge) de 25 mm, chargée de terre de Sienne brûlée et d'outremer français, l'artiste peint les reflets et les bords foncés de la mare. Dans le lavis encore humide il accuse beaucoup la valeur avec une brosse ferme en soies de porc chargée de sépia, bleu d'Anvers et terre de Sienne brûlée. Au milieu du reflet sombre il ajoute des coups verticaux traversés par des coups horizontaux (pour les ondulations). Puis il accentue les contrastes et les détails du bois de plage au loin avec un petit pinceau en soies de porc.

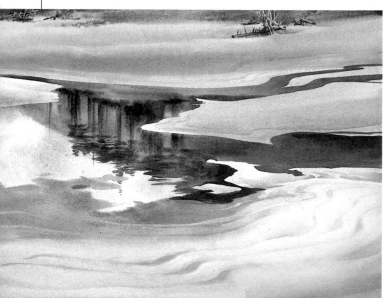

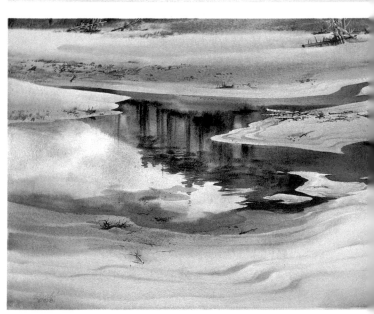

Mirage à marée basse, aquarelle (38 x 56 cm), par Zoltan Szabo

3. À grands coups ondulés, il peint les ondulations du sable au premier plan, en laissant les coups se mêler un peu. Il fonce le bord de la mare et ajoute des ombres douces au sable qui vient après, brouillant les bords avec un pinceau humide. Sur la mare mouillée d'eau claire et pour suggérer la couleur du ciel reflété, il ajoute quelques touches de bleu. Le tout séché, il gratte quelques clairs dans le sable et éclaircit les reflets de nuages dans la mare.

4. Pour obtenir des contrastes de textures, il peint quelques débris de plage à petits coups d'un ton foncé. De même il fait le tour de la mare pour accuser les contrastes. Au bord antérieur, où le sable humide est foncé, il ajoute un léger lavis : bleu d'Anvers et sépia. Puis il accentue les tons froids des reflets du ciel dans la mare. Enfin, il ajoute quelques taches foncées et discrètes dans le coin inférieur de gauche et dans la bande d'ombre sous l'herbe au sommet du tableau.

Détail. La variété des coups de pinceau est visible dans ce détail, presque à grandeur nature. À noter, au tout premier plan, les coups en courbes pour le sable ondulé, où alternent les clairs et les ombres qui se fondent légèrement, et les tons plus pâles étanchés. Dans la mare, un lavis de valeur moyenne rayé de coups plus foncés : longues verticales que traversent de courtes horizontales — image de l'eau que plisse le vent.

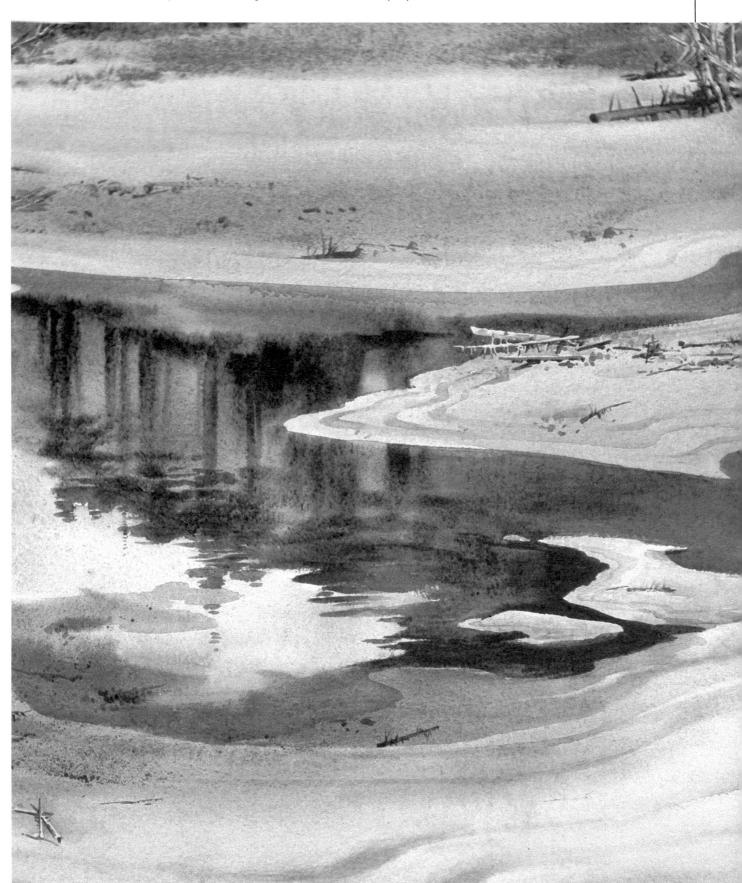

L'eau vive

1. L'une des images les plus difficiles à peindre est celle de l'eau vive qui dévale sur les rochers. L'artiste commence ici par mouiller le papier, puis, avec un pinceau plat et mou de 50 mm, trace les grandes lignes de la composition. Sa palette comprend : orange cadmium, brun d'alizarine, gomme-gutte, sépia, bleu céruléen, bleu Winsor. À ce début, le sépia est absent; par souci d'unité, le bleu céruléen domine les autres couleurs. Les premières touches se fondent quelque peu sur le papier humide. Quand le papier est presque sec, l'artiste utilise plus de couleur et moins d'eau afin d'être plus précis. On peut voir ces coups plus distincts dans les coins supérieurs.

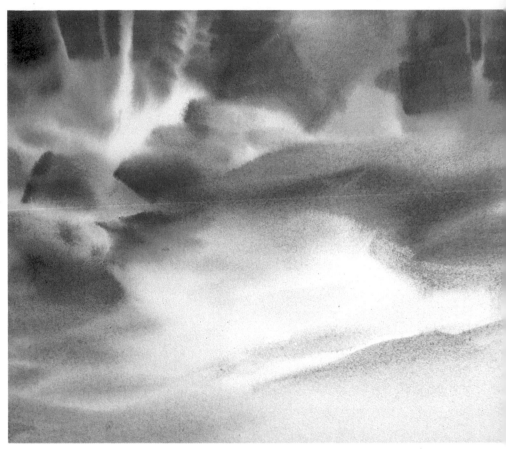

2. Dans le coin supérieur de gauche l'artiste combine les espaces pleins et les espaces vides, les plus foncés faisant ressortir les plus pâles. Il garde les foncés transparents. Plusieurs formes se dissolvent dans la peinture humide. Il remplit les parties claires avec la même couleur douce et brouillée que celle de l'étape n° 1, quoique additionnée de touches de couleurs chaudes et froides sur les troncs et les rochers. Les parties foncées sont peintes avec du bleu Winsor et un peu de gomme-gutte. (En réalité, ce qui semble être terre de Sienne brûlée est gomme-gutte et brun d'alizarine). En haut à droite, il donne quelques coups de couleur froide et foncée pour bien asseoir les formes vides des arbres sur le sol.

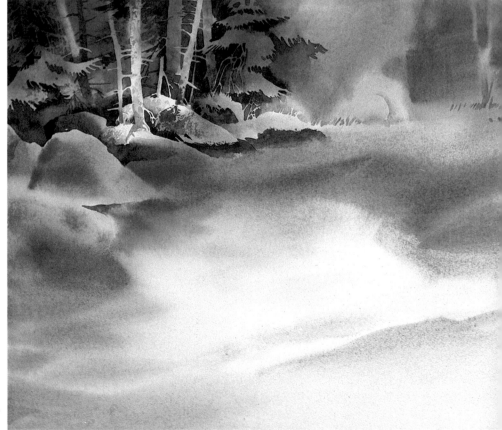

3. L'artiste passe des arbres distants aux reflets dans l'eau. Pour les ondulations qui reflètent les ombres de la rive, bleu Winsor, bleu céruléen et gomme-gutte. En les précisant, il dispose ces ombres autour des rochers. Ensuite il fonce l'eau et accentue la texture et les détails qui entourent l'écume, laquelle devient ainsi plus distincte. Il conserve la couleur rayonnante sur la partie sèche des rochers, mais fonce les parties submergées pour qu'elles paraissent mouillées. Pour la texture de la pierre, il combine librement la brosse sèche et les éclaboussures.

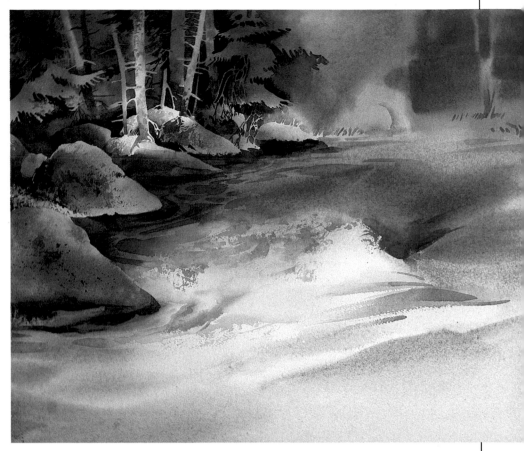

4. Pour les parties submergées et foncées des rochers, l'artiste a mélangé le sépia et le bleu Winsor. Maintenant il tire quelques clairs dans l'eau en mouillant légèrement et en étanchant. Puis il peint quelques autres arbres à l'arrière-plan, où il isole un rocher pâle, solitaire et plutôt spectral en l'entourant d'un lavis plus foncé. Pour plus de contraste, il applique une couleur encore plus foncée autour de la vague qui se brise. Il termine par les fissures dans les rochers, certaines faites en brosse sèche avec des éclaboussures ici et là, et accentue les volumes avec des ombres mieux définies.

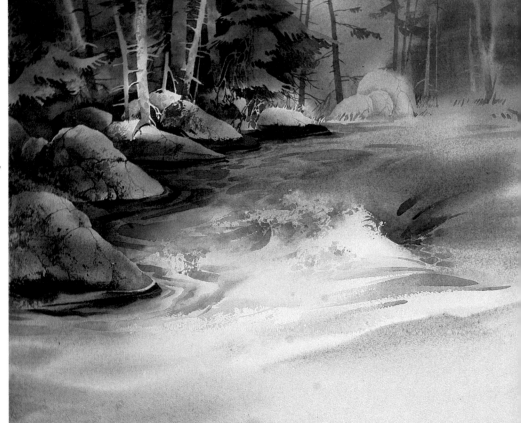

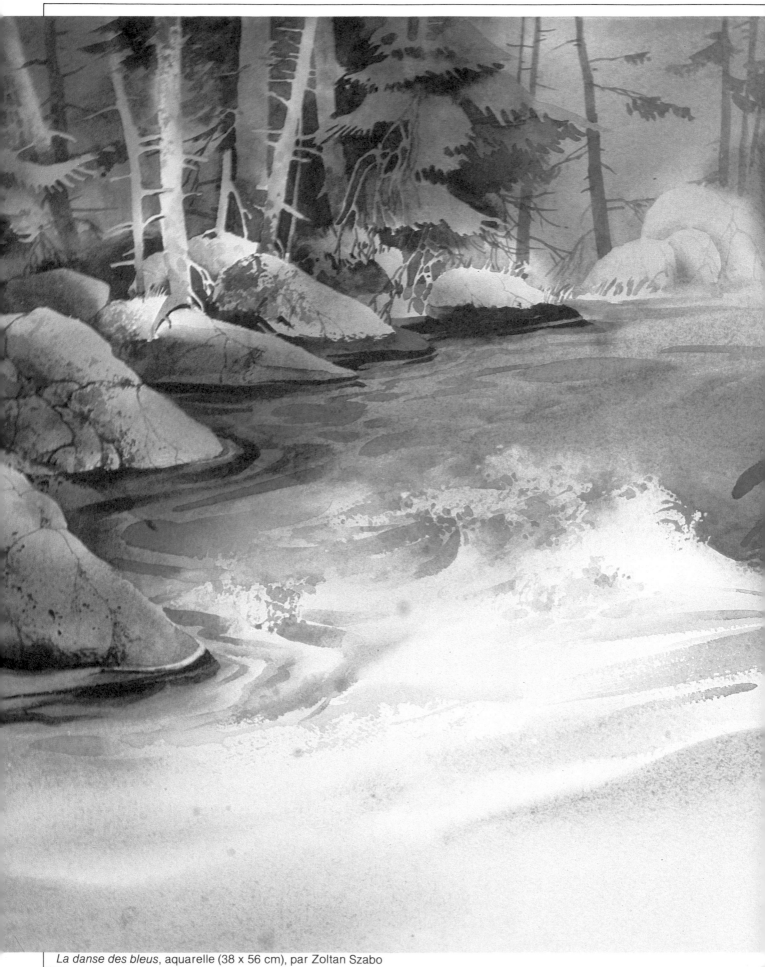

La danse des bleus, aquarelle (38 x 56 cm), par Zoltan Szabo

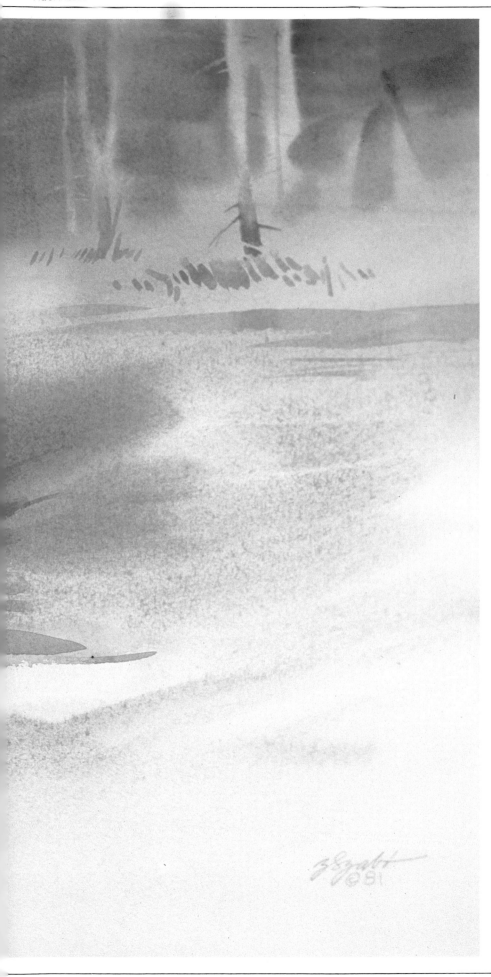

Photographie. Cet instantané contient des détails utiles, particulièrement celui de l'eau qui coule.

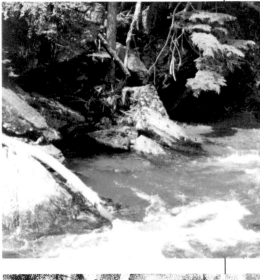

Croquis à la mine de plomb. Ce croquis a servi aux grandes lignes de la composition et à la répartition des valeurs. Les formes, les ombres et les clairs principaux s'y voient.

Peinture finie. Pour mettre l'eau blanche en évidence, l'artiste l'a entourée d'ombres de toutes sortes. Pour l'eau en mouvement, des touches de couleur douce et transparente, aux bords imprécis. Pour l'eau rapide, des coups rapides. Pour les gouttelettes d'eau en suspens, des coups délicats. La couleur de l'eau variant peu, son rendu dépend surtout du jeu du pinceau et des valeurs. L'eau se représente par un peu de blanc du papier et, surtout, par beaucoup de nuances délicates.

LES ARBRES

Les arbres à feuilles caduques et les autres. Les arbres brisés ou chargés de neige. Les dépouillés. L'univers feuillu où se mire le soleil. Les artistes, Zoltan Szabo, George Cherepov et Albert Handell, nous expliquent comment ils s'y prennent pour peindre les arbres. Le premier prend des photos comme aide-mémoire et points de départ ; fait des croquis à la mine de plomb ; ou commence par de véritables abstractions sur le papier mouillé. Le second substitue au dessin sur la toile une série de couches de couleurs d'où émerge un tableau. Le troisième fait ses esquisses sur la toile à grand renfort de térébenthine, parce qu'il sait profiter des occasions que produisent les coulées.
Et vous, comment vous y prendriez-vous ?

Arbres à feuilles caduques

1. Le premier dessin traite le feuillage comme une forme unique avec deux trouées vers le ciel. Ce dessin disparaîtra, mais ses contours seront respectés jusqu'à la fin.

2. Avec une teinte de valeur moyenne, plus pâle que les ombres et plus foncée que les clairs, l'artiste remplit tout l'arbre. Non seulement le feuillage, mais les trouées s'en trouvent définis.

3. L'artiste peint ensuite les ombres qui donnent du relief à l'arbre; la couleur du ciel, qui pénètre celle du feuillage et celle du sol. À noter, l'agréable transition entre l'arbre et l'herbe.

4. Jusqu'à ce point, l'artiste n'a utilisé que de gros pinceaux. C'est avec de plus petits qu'ici il travaille, pour indiquer les clairs, joindre les tons moyens aux foncés, suggérer la texture des feuilles et ajouter des détails (les branches, par exemple).

Arbres en fleurs

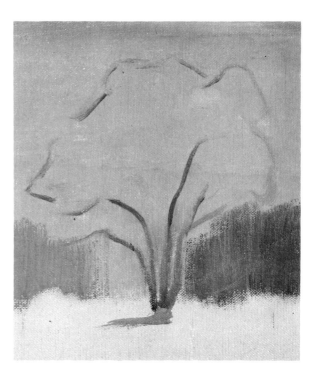

1. Au pinceau, l'artiste trace rapidement la silhouette de l'arbre, puis remplit de tons moyens les troncs et esquisse une ombre portée pour bien asseoir le tronc sur le sol.

2. Il recouvre ensuite ce premier jet avec la couleur du ciel et ajoute quelques tons plus foncés à l'horizon pour représenter des arbres lointains. Le tracé du début étant partiellement disparu, il s'empresse de le reconstituer.

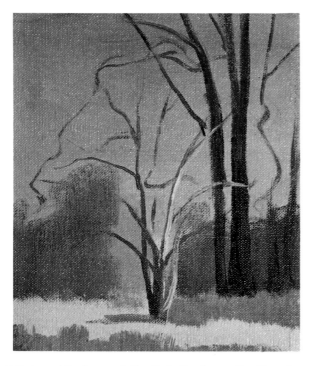

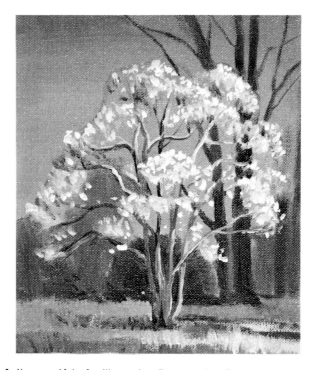

3. Délaissant l'arbre vedette, il s'attarde sur l'arrière-plan, ajoutant des troncs et plus de couleur du sol. Puis il revient au tronc de l'arbre en fleur, dont il accentue les clairs et les ombres.

4. Il a gardé le feuillage, les fleurs et le réseau des branches pour la fin. Il les peint sur les tons encore humides de l'arrière-plan, chaque coup de pinceau se fondant avec la couleur du fond. C'est ainsi que l'arbre devient partie intégrante de cette atmosphère.

Feuilles ensoleillées

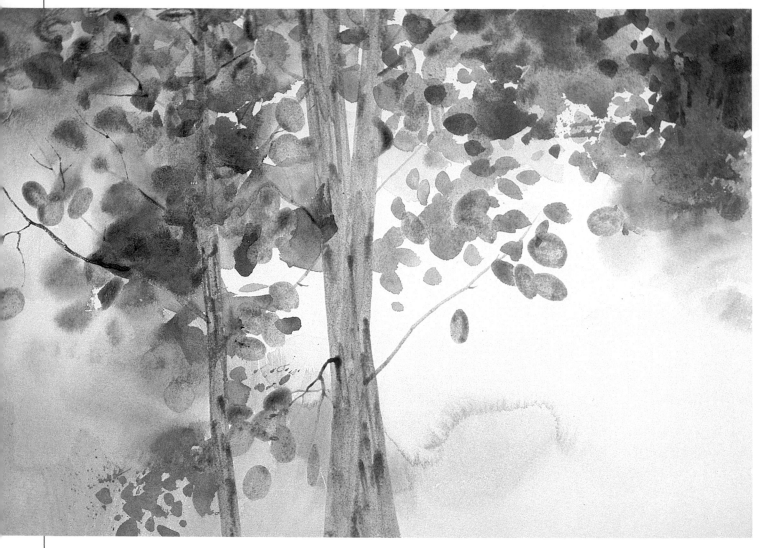

1. Avec du latex liquide, l'artiste masque les parties les plus claires et les plus brillantes de la peinture, ce qui lui permet d'être plus libre pour peindre les jaunes, les bruns et les verts en plus foncés. Sa palette : gomme-gutte, terres de Sienne naturelle et brûlée, sépia, bleu d'Anvers et outre-mer français. C'est le ton délicat et chaud de la gomme-gutte qui domine dans cette première étape.

Détail. Le ton froid du liquide cache paraît; il masque les formes des feuilles ensoleillées et des troncs. Pardessus le latex sec, l'artiste applique divers mélanges de couleurs chaudes : gomme-gutte, terres de Sienne naturelle et brûlée, sépia et un peu de bleu. Certains coups donnent des formes précises, d'autres se fondent doucement.

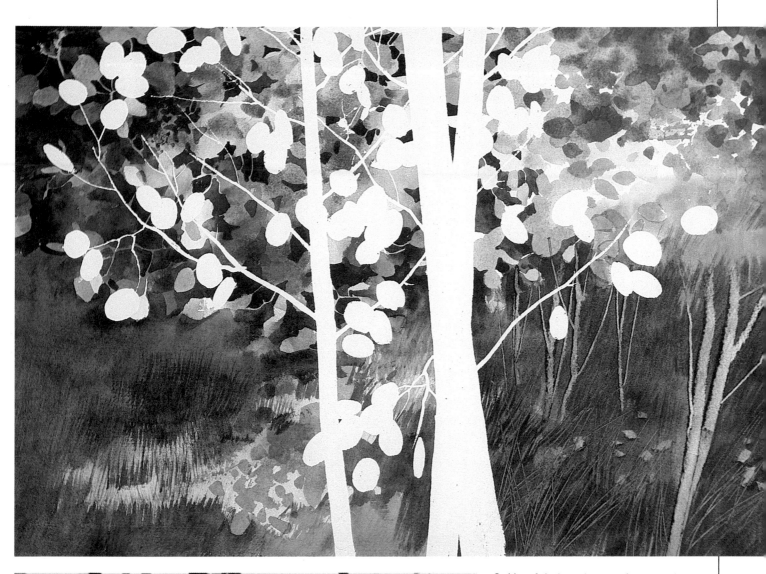

2. Une fois la peinture sèche après l'étape n° 1, l'artiste fonce les valeurs de la forêt sombre derrière les feuilles et peint les tons étalés du sous-bois (partie inférieure) avec une brosse en soies de porc. En bas à droite, il rend au couteau les jeunes troncs. À l'aide d'une lime à ongles, il fait apparaître les lignes pâles des herbes. (Tandis que le papier est humide.) Pour les tons foncés, bleu d'Anvers, terre de Sienne brûlée et gomme-gutte. Quand le tout est sec, il retire le masque de latex à l'aide de ruban cache, faisant apparaître le blanc du papier vierge sous les troncs et les feuilles ensoleillées.

Détail. Comparez ce détail avec celui de la page opposée. On voit que l'artiste a retouché les tons chauds des feuilles avec de la couleur plus foncée et froide pour préciser leurs formes.

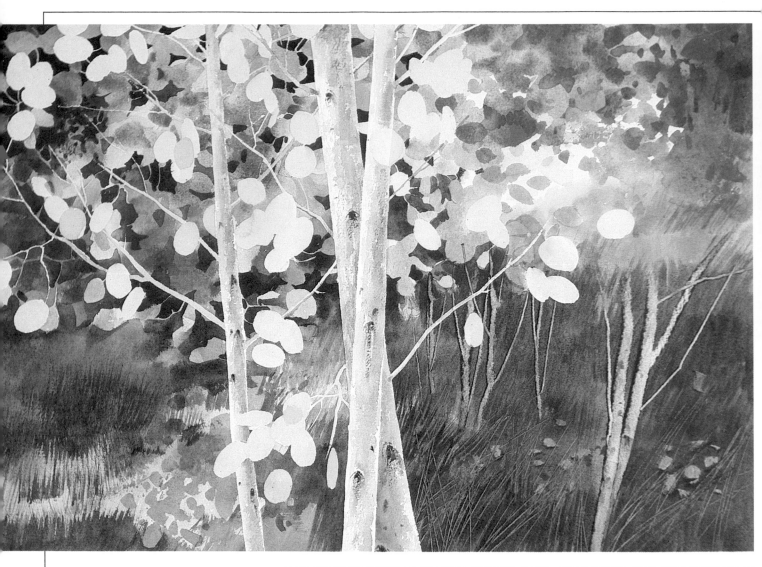

3. À l'aide de glacis pâles et transparents, il tâche de donner aux formes arrondies l'apparence des feuilles de jeunes trembles. Pour les troncs et les branches, divers mélanges de terre de Sienne brûlée, de bleu d'Anvers et de sépia. Pour la texture et la couleur des troncs, des coups libres et sans ordre et des touches en brosse sèche. Pour alléger la masse des feuilles, l'artiste laisse percer un peu de ciel pâle à droite des troncs.

Détail. La peinture est presque finie. Ici, la masse dense des feuilles colorées est avant tout un assemblage de clairs, d'ombres et de tons moyens — sans détails sur les feuilles mêmes. En fait, cet assemblage obtenu avec soin par l'artiste dit l'essentiel et n'a besoin d'aucun détail.

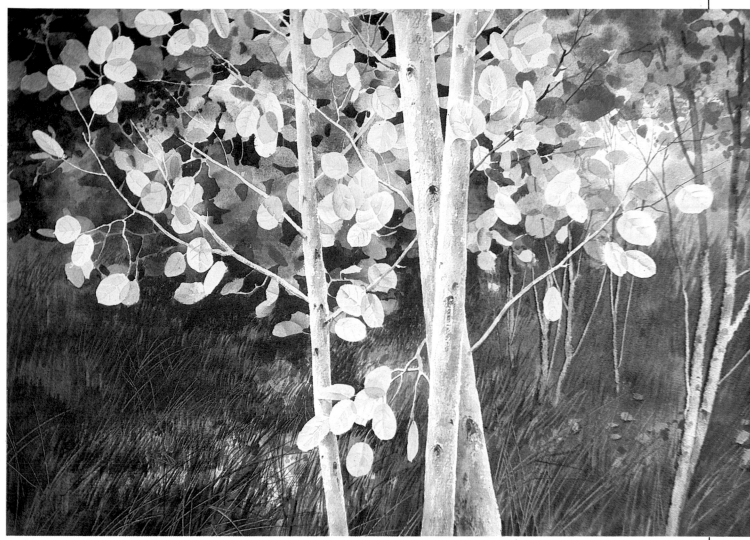

L'or recyclé, aquarelle (38 x 56 cm), par Zoltan Szabo

4. À ce stade, l'artiste représente les détails de la face des feuilles au sommet du tableau, avec leurs veines et les tons subtils des plans de lumière et d'ombre et sur la feuille isolée et sur celles qui se chevauchent. Pour les herbes et les broussailles, des touches étroites et foncées (les lignes plus claires sont grattées). Il ajoute des arbres foncés en haut à droite et fonce les branches des jeunes arbres. L'herbe à gauche est foncée pour contraster avec les clairs du haut du tableau.

Détail. On voit que les feuilles du haut du tableau sont plus que de simples disques : elles sont réalistes grâce à certains détails. L'artiste ne s'est pas arrêté à chaque nervure, il a travaillé sur un groupe de feuilles. Là où celles-ci se chevauchent, l'ombre portée a servi à donner du relief.

Choix et réalisation d'un sujet

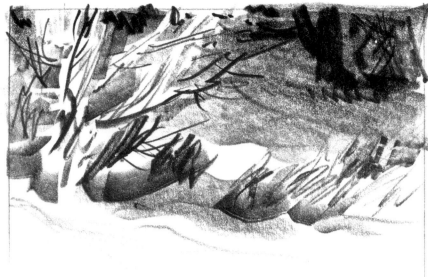

Photographie. L'instantané montrait un endroit au grand soleil, plein d'ombres compliquées. Trop de détails encombraient la photo, mais l'artiste se sentait capable d'en éliminer plusieurs pour simplifier le tout et en tirer un beau sujet.

Croquis à la mine de plomb. Le sujet est ici simplifié. L'artiste retient une grande ombre, plaque la lumière sur la neige et l'arbuste pour unifier la scène, ajoute quelques petites ombres, vide le premier plan et rapetisse le gros arbre de droite.

Peinture finie. Le sujet principal que l'artiste met en évidence, c'est le groupe ensoleillé des troncs et des branches, qui contraste avec les ombres à leur base et par-delà. Les ombres à l'arrière-plan sont encore plus atténuées que dans le crayon.

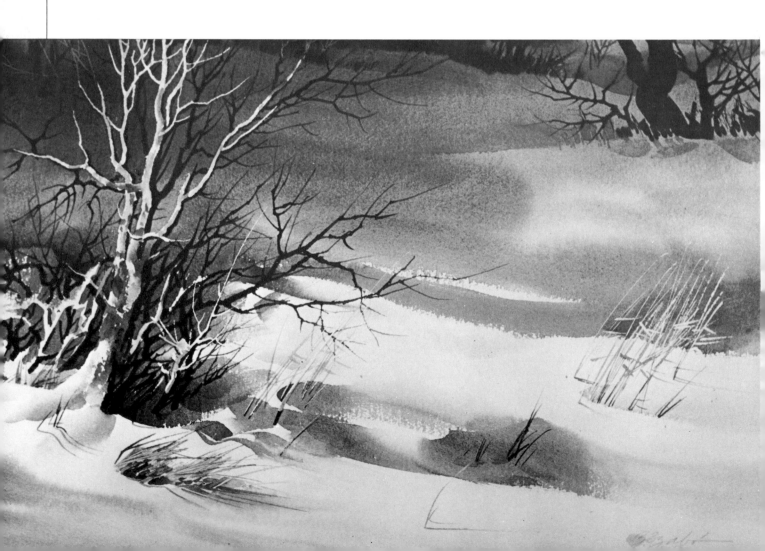

Les photos comme aide-mémoire

Photographie. La photo est confuse mais, dans cet amas de branches, l'artiste flaire une composition hardie et intéressante. L'instantané manque de formes identifiables et de structure, mais le peintre est fort de son intuition.

Peinture finie. L'artiste a simplifié l'arrière-plan puis unifié les valeurs et les formes tout en les laissant se fondre dans le lointain vaporeux. Il a soigné particulièrement la texture et les détails du tronc moussu et des branches, puis supprimé la plupart des autres branches de la photo (dont il n'a gardé que quelques formes) — le tronc, les branches principales, la couche de neige. La peinture est réussie parce qu'il n'a pas copié la photo mais l'a prise comme point de départ.

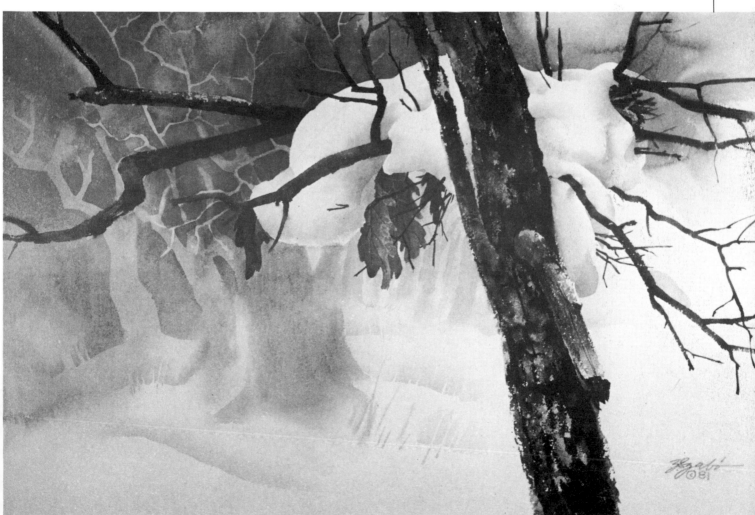

Nid de neige, aquarelle (38 x 56 cm), par Zoltan Szabo

Cercle d'amis, aquarelle (38 x 56 cm), par Zoltan Szabo

L'huile utilisée à la façon de l'aquarelle

1. Avec de l'ombre naturelle délayée dans beaucoup de térébenthine, l'artiste a dessiné et mis en place l'arbre sur la surface d'un gris pâle. En appliquant la teinte générale du tronc, il a éliminé les détails et simplifié les valeurs. Ensuite il a déterminé les parties foncées pour fixer le plus possible les volumes de l'arbre et capter le plus possible le rythme de ses éléments.

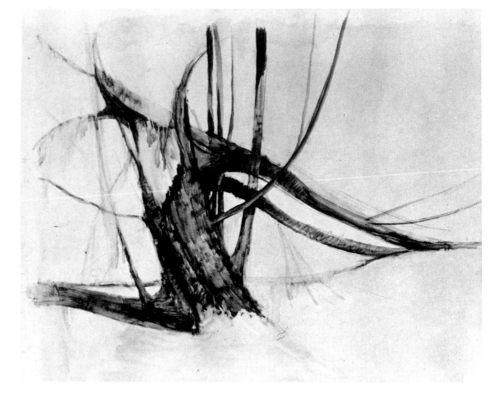

2. L'artiste fait l'arrière-plan avec un lavis léger (ombre naturelle et beaucoup de térébenthine) pour donner la sensation d'une forêt dense. Il sait que le mélange tend à couler mais s'en accommode et, même, tire parti de ces heureux accidents. Tout en continuant d'explorer la peinture, il accentue les ombres de l'arbre sans, à ce stade, se préoccuper des détails.

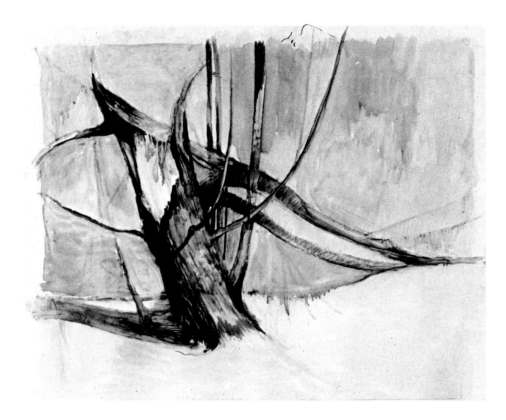

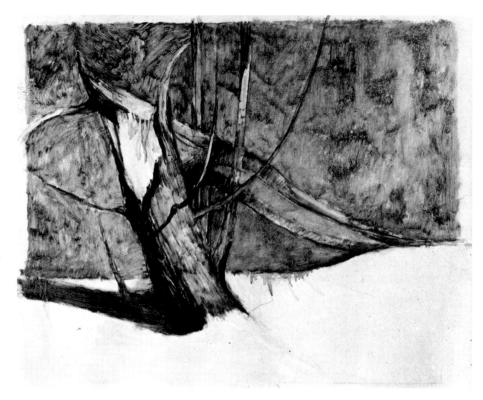

3. Il fait l'arrière-plan plus substantiel et plus foncé (avec moins de médium et plus de pigment). Il simplifie encore les valeurs et augmente le contraste entre le fond sombre et les clairs de l'écorce pour ensuite accuser les ombres portées sur la neige. Il ajuste d'autres valeurs pâles et foncées sur l'arbre, en évitant de s'appesantir. La peinture est encore dans un état transitoire. L'ensemble est solidement campé et prêt à recevoir les petits détails et les touches finales.

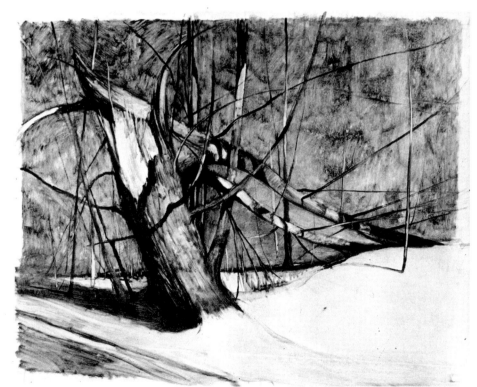

L'arbre tombé, huile (61 x 76 cm), par Albert Handell. Collection particulière

4. Pour finir, l'artiste se concentre sur le détail des branches et sur les ombres qu'elles projettent. Il lui faut moins de térébenthine pour peindre les formes nettes et délicates des branches foncées. Ensuite, pour pâlir certaines parties ou pour obtenir des branches effilées sur le fond sec et foncé, il plonge un pinceau propre dans la térébenthine et, sans peinture, trace une ligne sur la surface foncée. Puis, entourant son doigt avec un chiffon propre, il étanche cette surface. De fines traînées en résultent. La peinture finie illustre deux façons de peindre à l'huile en transparence : comme au début, avec beaucoup de térébenthine pour rendre la couleur presqu'aussi mince que celle à l'eau ; ensuite, comme dans les tons foncés, en frottant la peinture sans médium (la peinture est alors transparente mais plus épaisse).

Neige, glaçons et herbes sauvages

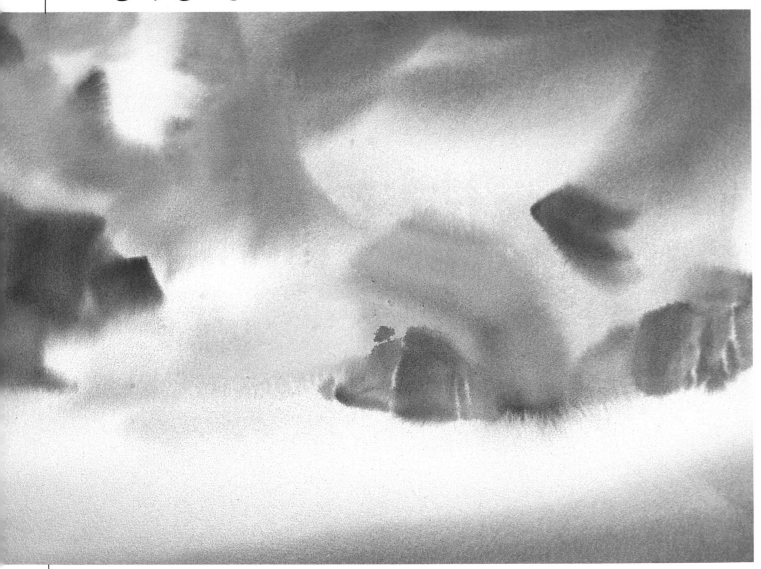

1. L'artiste a été inspiré alors que la chaude lumière précédant le crépuscule se répercutait sur la surface de la neige. Il a peint cette lueur directe et reflétée avec un pinceau plat et mou de 50 mm, abondamment chargé d'outremer français mélangé à d'autres couleurs, sur le papier mouillé, en laissant les tons se fondre sur les bords. Cela a produit une impression abstraite où contrastent le froid et la chaleur. Il y a de la couleur même là où le papier semble le plus pâle.

Détail. (Ci-contre) Ce coin du tableau n'était au départ qu'une grande tache de couleur et de lumière reflétant les nuances rosées du soleil descendant à l'horizon. À cause du papier humide, les touches de couleurs ont eu tendance à se fondre. Cependant, cela était voulu. Cette forme était étudiée et les couleurs placées à dessein pour produire une forme à trois dimensions avec un point lumineux au centre.

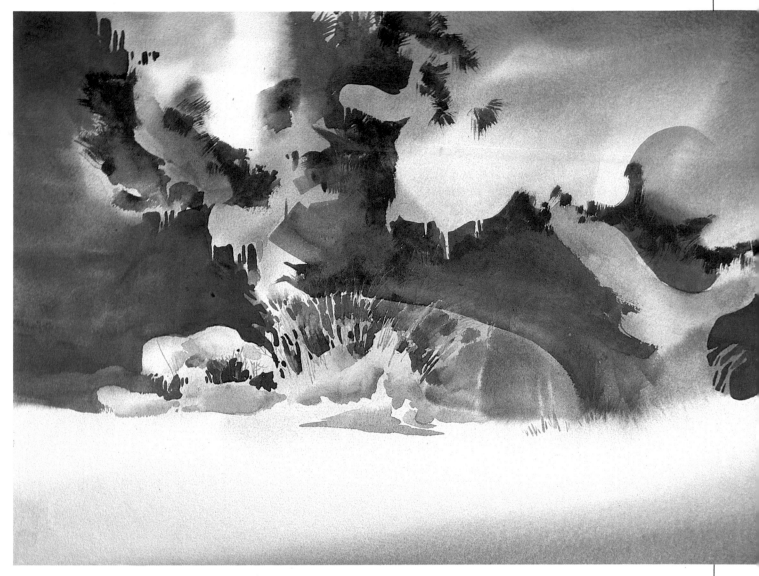

2. Une fois la peinture sèche, l'artiste masque les herbes effilées et claires. Ceci lui permet d'appliquer la couleur de l'arrière-plan sans interruption (avec un ton froid : bleu Winsor, outremer français et cramoisi d'alizarine), autour de la silhouette du tronc enneigé et jusqu'à l'horizon. Avec le même mélange il peint à petits coups autour et sur les herbes. Pour ébaucher le tronc d'arbre et certaines branches : terre de Sienne brûlée et bleu Winsor, tons chaud et froid qui permettent de cerner quelques formes vides — masses neigeuses, glaçons, herbes sauvages.

Détail. (Ci-contre) Autour de la forme rosée et nuageuse, en haut à gauche, il a peint les ombres chaudes des branches de pin avec des poils écartés pour évoquer les aiguilles. La masse amorphe de l'étape n° 1 est devenue consistante et bien contrastée. Les touches étaient encore sommaires mais une masse de neige a commencé à poindre parmi les branches de pin.

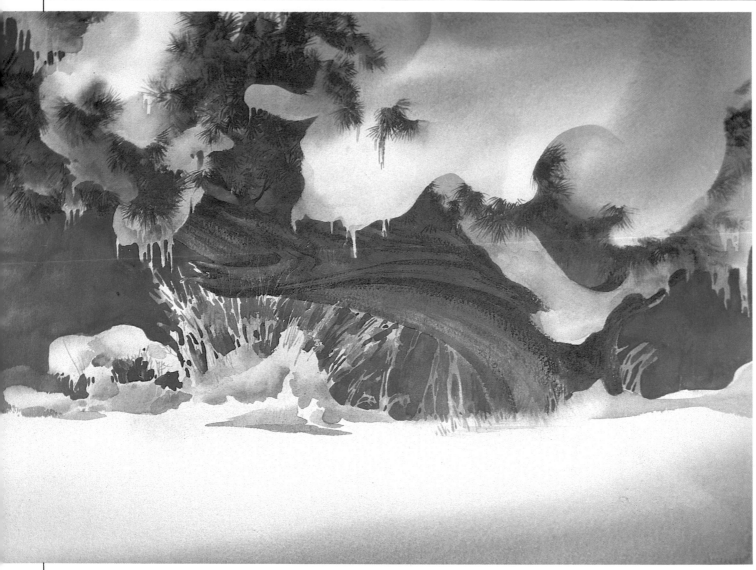

3. À petits coups précis, l'artiste détaille le feuillage en multipliant les aiguilles, surtout en haut à gauche et sous l'épaisse masse neigeuse à droite. Pour la structure du gros tronc, travail en brosse sèche. Sous le tronc, d'autres ombres pour ajouter des herbes et pour préciser le bord inférieur du vieux genévrier. Il ajoute à droite quelques ombres portées et modèle les glaçons pour les rendre plus consistants et plus réalistes.

Détail. (Ci-contre) On peut apprécier ici le plus grand détail des aiguilles du haut. Pour l'écorce, des ombres en brosse sèche suivant la courbure de l'arbre. Pour plus de vérité, il ajoute d'autres ombres parmi les herbes.

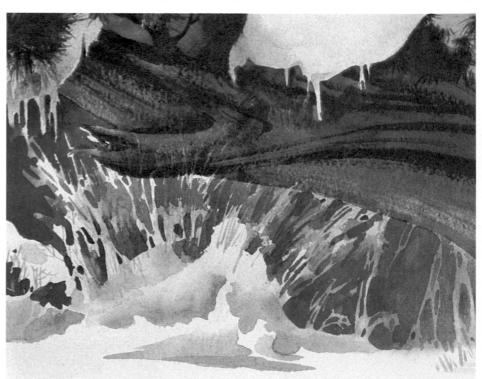

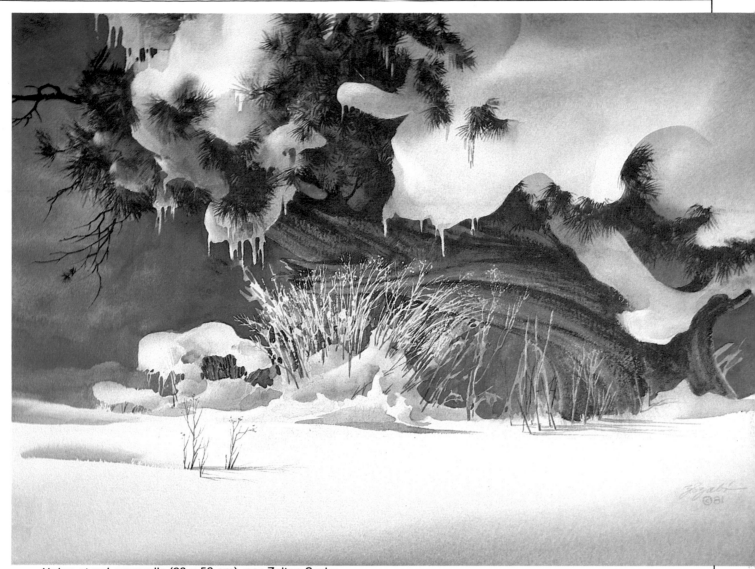

Neige et gel, aquarelle (38 x 56 cm), par Zoltan Szabo

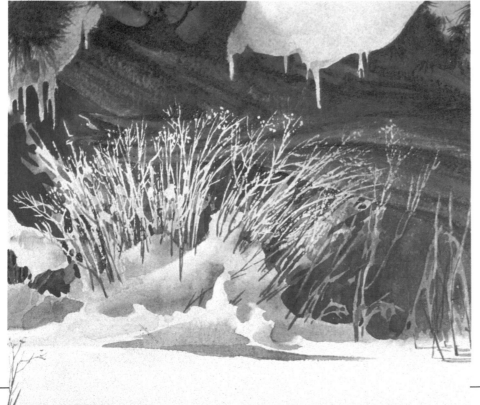

4. Ici, l'artiste pâlit la couleur du dessous du tronc en frottant le ton foncé, ce qui évoque un reflet de clarté venue de la neige. Il retire ensuite le masque au latex pour exposer les herbes pâles et ajoute des herbes foncées pour asseoir le tout sur la neige. (La teinte chaude des herbes du début reste telle qu'à l'étape n° 1.) Il élargit la base de l'arbre pour bien le relier au sol; ajoute des ombres et gratte d'autres herbes pâles; rend la neige plus claire en frottant et en étanchant; et peint des branches effilées et foncées (sépia et bleu Winsor). Enfin, il anime le premier plan avec d'autres herbes et leurs ombres.

Détail. (Ci-contre) Les herbes gelées démasquées contiennent des détails extraordinaires. La couleur originale transparaît. Les clairs et les ombres des herbes se mêlent. À noter, la partie frottée sous le tronc pour indiquer les reflets.

LES FLEURS

Des marguerites se balancent dans les champs.
Un nénuphar flotte sur l'eau. Charles Reid en
observe les clairs et les ombres et montre
qu'il ne faut pas décrire chaque pétale ni
laisser déserts les bords de la toile — que
toute la toile mérite l'attention.
Les formes des fleurs sont peut-être les
modèles les plus admirables de toute la
nature mais elles peuvent aussi être peintes
d'une manière banale. Voyez la hardiesse de
Charles Reid sur la toile, comme chacune de
ses peintures profite de ses innombrables
observations. Observez la maîtrise de Zoltan
Szabo au sein des lilas, des pommiers fleuris
et des fleurs des prés.

Branches d'arbre en fleurs

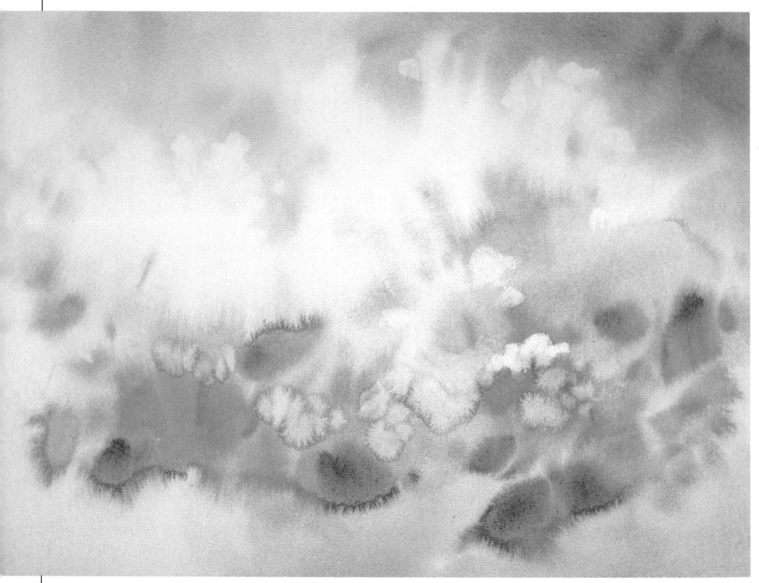

1. Sur le papier bien mouillé, l'artiste couvre le haut d'un fond vaporeux (bleu cobalt et terre de Sienne brûlée). Pour la moitié inférieure, légèrement ombrée, du bouquet de fleurs, bleu cobalt, cramoisi d'alizarine et un peu de bleu d'Anvers. Pour les feuilles vertes, terre de Sienne brûlée et bleu d'Anvers. Il ne laisse pas sécher ces lavis. L'eau qu'il met produit d'intéressantes coulées (ci-contre). Il esquisse des fleurs. Les coulées plus foncées indiquent des feuilles. Certains aquarellistes redoutent ces coulées (aussi appelées «éventails»). Mais, bien maîtrisées, elles apportent vitalité et spontanéité.

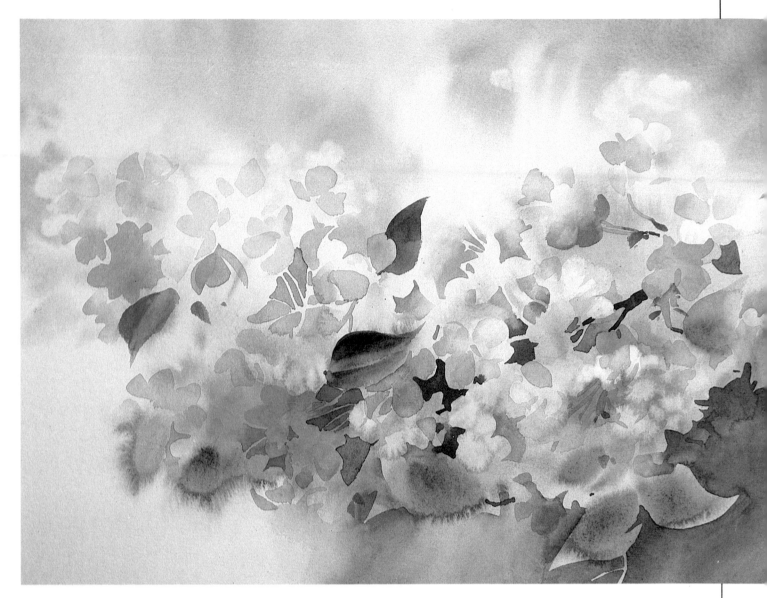

2. Tout en suivant son croquis, l'artiste n'en est pas esclave. Il invente la forme des fleurs et des feuilles. Les contours nets (cherchés) en sont l'architecture ; les contours flous (perdus) unifient l'ensemble. Le bleu cobalt est le plus fréquent, combiné avec la terre de Sienne brûlée et/ou la gomme-gutte pour les feuilles, puis avec le cramoisi d'alizarine et la terre de Sienne brûlée pour les fleurs. Le bleu d'Anvers ajouté aux deux mélanges donnent les ombres. L'artiste réserve le blanc du papier par endroits, par souci de fraîcheur.

Détail. (Ci-contre) Les fleurs et les feuilles bien marquées sont placées parmi les formes vagues de l'étape n° 1. Les coups de pinceau variés reflètent la fraîcheur et la profusion des fleurs.

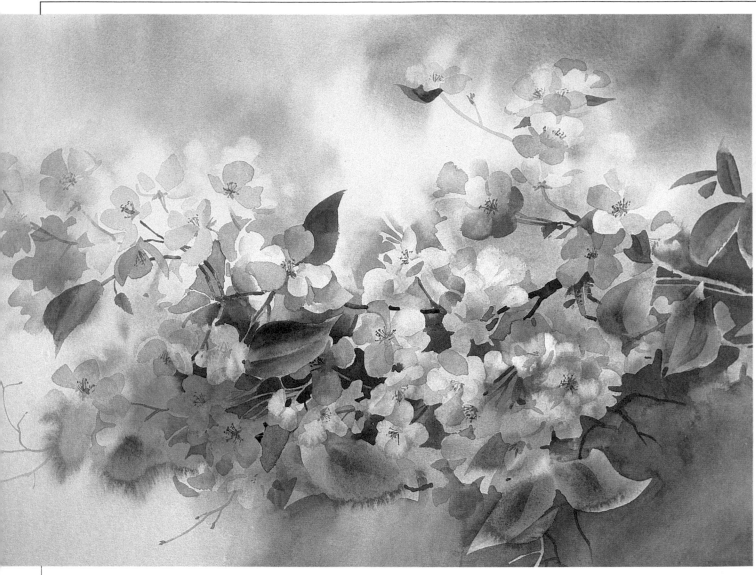

3. L'artiste continue à préciser les formes des fleurs et du fond, ajoutant des pétales et des détails au centre des fleurs. Il rend le fond plus sombre derrière les fleurs et ajoute des tiges entre les touffes de fleurs pour leur donner une sorte de charpente. Il pousse ensuite le dessin des feuilles, surtout avec des dégradés, mais reste en deçà du détail des fleurs.

Détail. (Ci-contre) À noter, les trois valeurs : claire, moyenne et foncée — les parties du papier aux tons délicats de l'étape n° 1; les ombres plus foncées sur les fleurs; le fond sombre derrière les fleurs. Ces touches ajoutées avec circonspection visaient à donner du relief aux fleurs.

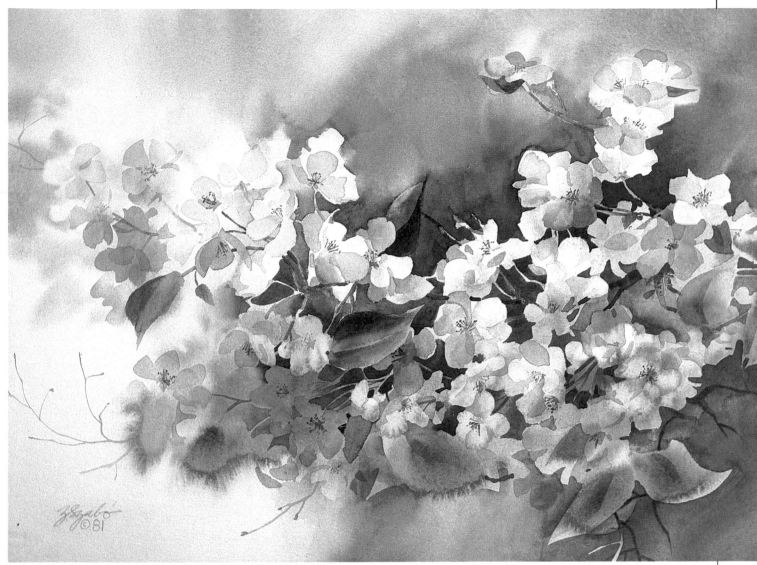

Les pommes nouvelles, aquarelle (38 x 56 cm), par Zoltan Szabo

4. Pour mettre les fleurs en évidence, l'artiste peint un fond sombre derrière — très foncé près des fleurs et s'éclaircissant graduellement en montant. Le contraste rend les fleurs plus claires et donne du relief. Ce ton sombre du fond est appliqué plus bas entre les fleurs (dont certaines sont ainsi mieux définies).

Détail. (Ci-contre) L'œil du spectateur va au centre d'attraction, où le contraste est le plus fort. L'artiste a mis des ombres entre les fleurs pour que le contraste les mette en valeur, mais il a mesuré leur importance. L'ensemble reste dominé par les tons clairs et les demi-teintes.

Fleurs et herbe

1. Voici un autre exemple de la technique sur papier humide. L'artiste mouille presque toute la surface, excepté l'endroit à gauche du centre où il prévoit un grand contraste. Autour, il combine divers mélanges de six couleurs : gomme-gutte, cramoisi d'alizarine, terre de Sienne brûlée, bleu manganèse, bleu d'Anvers et outremer français. Sur le papier dont la surface seule est sèche il peint les herbes pâles sur le fond foncé, en haut. Après avoir appliqué de l'eau claire et attendu environ trois secondes, il étanche la ligne mouillée pour enlever de la couleur.

2. Sur le papier bien sec, il peint quelques motifs fleuris délicats, d'autres tiges capricieuses et la texture du fond d'herbe où poussent les fleurs. Pour la plupart des fleurs, gomme-gutte et cramoisi d'alizarine; pour l'herbe, bleu manganèse, bleu d'Anvers et terre de Sienne brûlée. Là où les lignes foncées des tiges pendantes bougent au-dessus de l'herbe, il fonce l'herbe autour de ces tiges qui deviennent alors claires sur arrière-plan foncé. On voit aisément pourquoi l'artiste a tourné autour de la section de blanc du papier de l'étape n° 1 — le blanc cerne les fleurs pendantes.

3. À partir du centre d'attraction, l'artiste accentue les contrastes de valeurs pour attirer l'attention sur l'herbe et les fleurs. Les fleurs n'ont plus les tons plats d'une affiche parce que l'artiste, avec une fine pointe en soies de porc, a multiplié les ombres derrière elles. De même pour l'herbe au-dessus. Notez comme l'artiste se donne beaucoup de peine pour réserver les brins d'herbe au-dessus des fleurs.

4. Mouillant à nouveau les coins inférieurs du papier, il jette quelques touches de gris bleu sur la surface humide puis relie ces taches à de nouvelles tiges. Peintes sur le papier humide, ces dernières ont des lignes quelque peu floues. Quoique légères, ces dernières touches sont importantes parce qu'elles étendent la composition jusqu'aux frontières du papier. L'artiste ne voulait pas faire de l'herbe et des fleurs un motif solitaire. Il voulait au contraire occuper tout le rectangle de la feuille.

Lilas en fleurs

1. Pour réserver un bouquet de fleurs, le plus simple est de peindre l'arrière-plan. L'artiste mouille le papier autour de la place des fleurs. Pour l'arrière-plan, outremer français et terre de Sienne brûlée, avec la pointe en nylon du pinceau plat dirigée vers l'extérieur des fleurs pour donner une impression de laisser-aller autour d'elles. Pour le feuillage du fond, gomme-gutte, terre de Sienne brûlée et outremer français, sur papier humide.

2. Sur papier sec, il peint les couleurs typiques du lilas : outremer français et cramoisi d'alizarine. Puis il traîne son pinceau sur le côté en zigzaguant, selon le contour des grappes. Pour accuser le feuillage, outremer français, gomme-gutte et un peu de terre de Sienne naturelle. Pour plus de contraste et pour faire ressortir les branches pâles, il ajoute les tons du fond autour des fleurs.

Prélude printanier, aquarelle (38 x 56 cm), par Zoltan Szabo

3. Avec le bleu Winsor, le cramoisi d'alizarine et la terre de Sienne brûlée, l'artiste introduit d'autres éléments foncés, surtout au fond derrière les feuilles. Il fonce aussi cette section en ajoutant des feuilles foncées — mélange de bleu Winsor et de terre de Sienne brûlée. Beaucoup d'animation dans le feuillage résulte de l'interaction entre formes vides et pleines, couleurs froides et chaudes, valeurs claires et foncées.

4. Il ajoute ensuite des ombres au lilas pour en préciser les fleurs. Il relie feuilles et tiges avec des ombres et applique des tons foncés parmi les clairs pour mieux situer les tiges pâles. Il fonce le coin inférieur de gauche avec un mélange discret de cramoisi d'alizarine, de terre de Sienne brûlée et d'outremer français. En montant, il amincit le lavis avec de l'eau. Pour terminer, il retouche certaines tiges avec de la terre de Sienne brûlée.

Dans ce détail agrandi, noter que la texture et le détail du lilas résultent de petits coups avec la pointe du pinceau; qu'ils ne couvrent pas toute la fleur; qu'ils se pressent dans les parties foncées; qu'il y en a juste assez pour évoquer la structure des fleurs. À noter aussi comme l'artiste a ménagé les bords clairs des fleurs pour qu'il y ait contraste entre les parties ensoleillées et le fond sombre. Un procédé favori de l'artiste consiste à entourer les formes pâles d'une nuée de points foncés pour évoquer le jeu des feuilles ensoleillées et des tiges emmêlées.

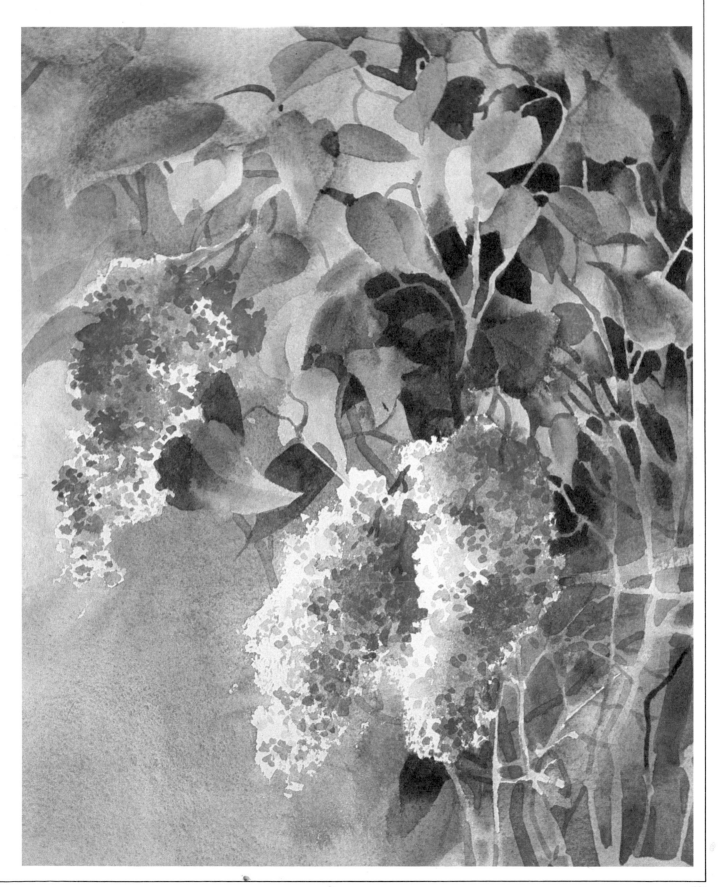

Herbes et fleurs

Violettes. Ici, l'artiste masque les violettes et l'herbe sèche avec du latex et, sur papier mouillé, peint l'herbe foncée (terre de Sienne brûlée, vert de Hooker clair et bleu Winsor). Sur le fond humide, il gratte quelques brins d'herbe. Pour les feuilles foncées, un glacis sur papier sec. Enlevant le latex, il peint l'herbe et les fleurs.

Fleurs en épi. (Ci-dessus) Cette étude des teintes et des valeurs d'une fleur a pris quatre minutes et un mélange d'outremer français, de bleus céruléen, cobalt et Winsor. De l'orangé, pour les étamines, du sépia pour la tige.

Arbustes fleuris. L'artiste a d'abord vu ce plant de lilas comme une forme simple (outremer français, bleu d'Anvers, cramoisi d'alizarine, jaune auréoline et sépia). Les feuilles, les fleurs et les branches foncées sont faites au couteau. Le lilas, à la brosse sèche.

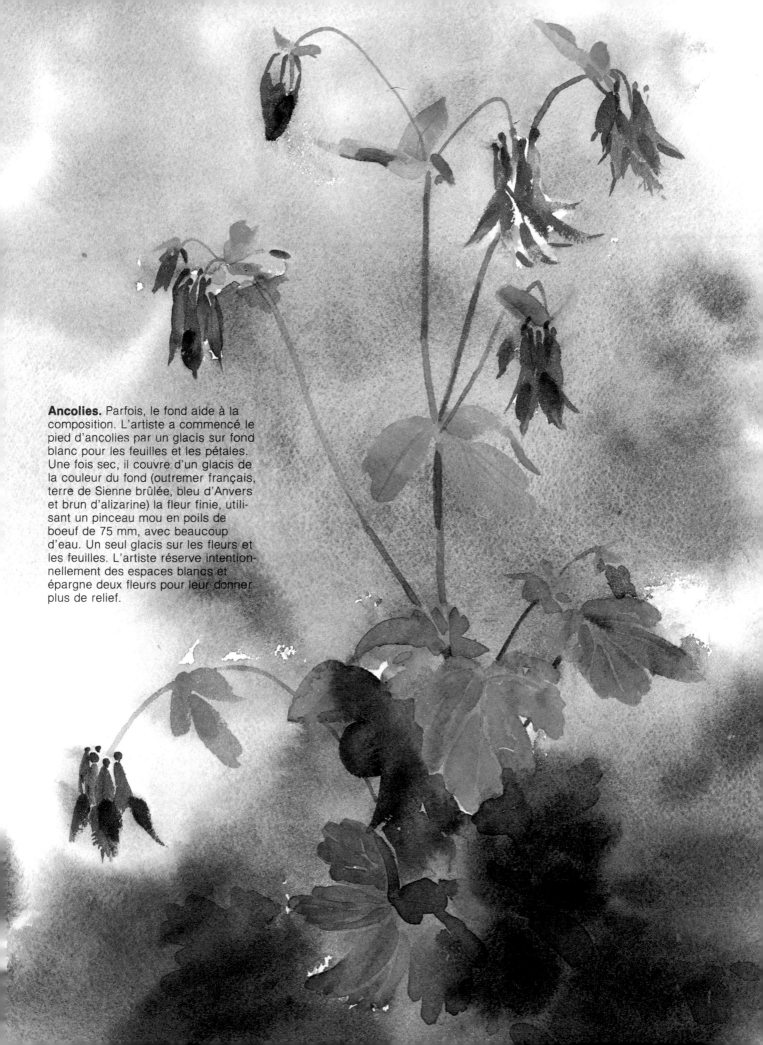

Ancolies. Parfois, le fond aide à la composition. L'artiste a commencé le pied d'ancolies par un glacis sur fond blanc pour les feuilles et les pétales. Une fois sec, il couvre d'un glacis de la couleur du fond (outremer français, terre de Sienne brûlée, bleu d'Anvers et brun d'alizarine) la fleur finie, utilisant un pinceau mou en poils de boeuf de 75 mm, avec beaucoup d'eau. Un seul glacis sur les fleurs et les feuilles. L'artiste réserve intentionnellement des espaces blancs et épargne deux fleurs pour leur donner plus de relief.

Nénuphars

1. Devant la toile dont la surface blanche l'inspire souvent, l'artiste commence par ébaucher avec un pinceau rond n° 9 en martre rouge avec du vert émeraude et beaucoup de térébenthine (souvent c'est de l'ombre naturelle, du noir et, même, du rouge ou du bleu). La couleur vive rend plus hardi. Le croquis ne contient que l'essentiel. L'artiste croit qu'à part le sujet, il faut toujours penser à l'arrière-plan et à «toute cette région embêtante qui longe le cadre».

2. L'artiste peint ensuite les parties foncées afin de déterminer les clairs de la fleur. D'après lui, les premiers coups doivent toujours être dans le foncé ou le moyen. À noter, la diversité des coups de pinceau dans toutes les directions et jamais plus de deux ou trois dans le même sens.

3. L'artiste fait progresser à la fois l'arrière-plan et le motif principal. La vive clarté sur la fleur provoque une ombre bien précise qui donne une structure à toute la composition. Il transforme cette ombre en un grand élément à valeur définie. L'ombre est peinte avec vigueur mais, aussi, avec soin. Cette ombre est révélatrice des volumes dont elle procède.

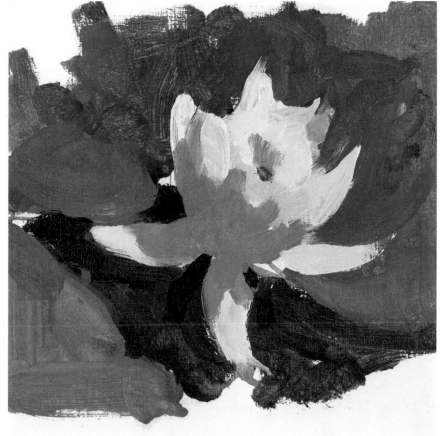

4. Puis il conjugue les clairs en ayant soin de respecter la forme simple de l'ombre. Il fait monter les clairs loin parmi les ombres tout en prenant garde qu'aucun n'envahisse l'autre.

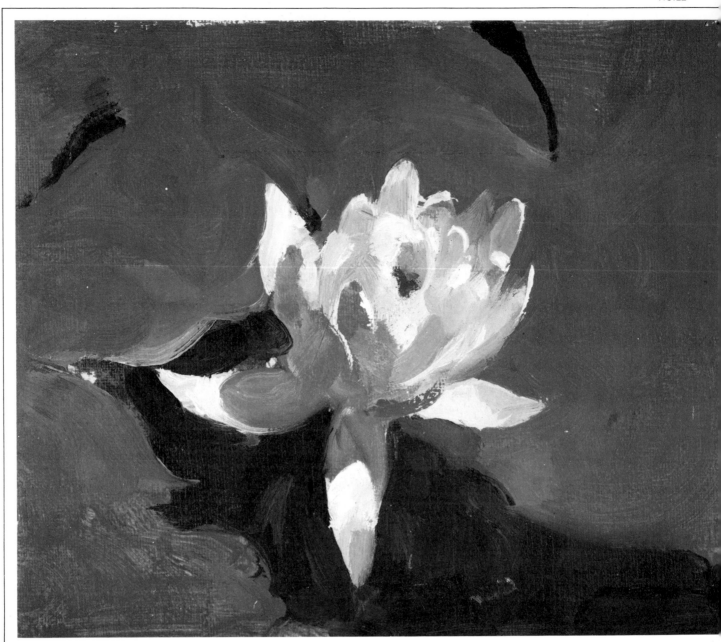

5. En fin de compte, l'artiste ajoute de petites ombres dans la grande partie claire et un peu de lumière reflétée dans la grande ombre. Selon lui, la lumière reflétée ne doit jamais être plus vive que la lumière directe. Il a pris soin de conserver une surface d'ombre dominante et une surface de lumière dominante, gardant toujours à l'esprit qu'il peignait une fleur entière et non une collection de pétales individuels.

Lignes et nuances

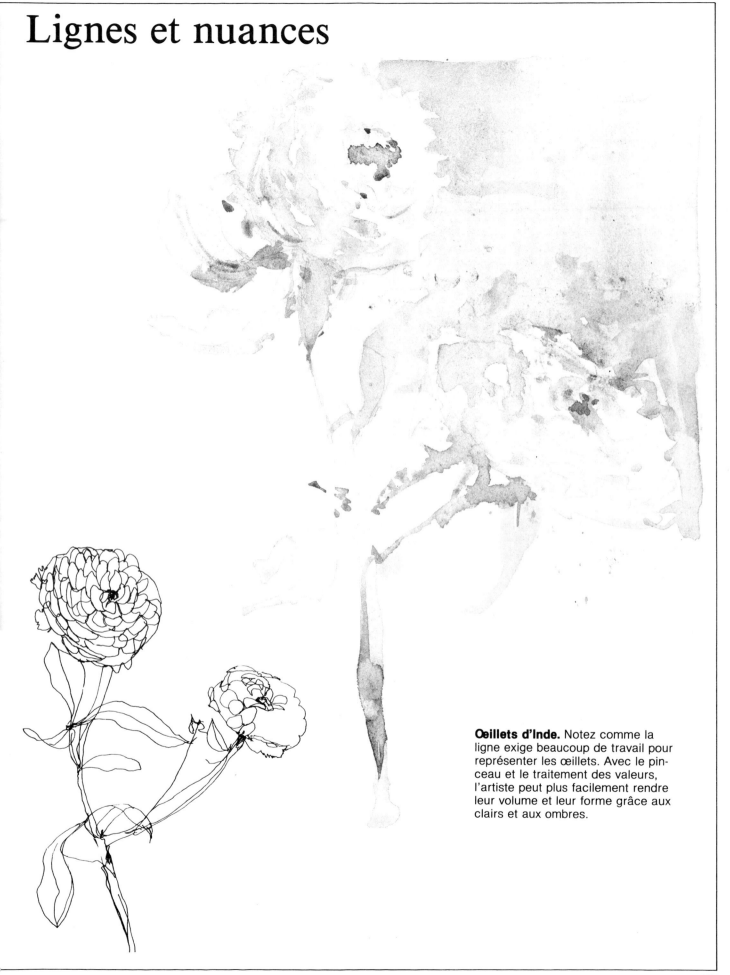

Œillets d'Inde. Notez comme la ligne exige beaucoup de travail pour représenter les œillets. Avec le pinceau et le traitement des valeurs, l'artiste peut plus facilement rendre leur volume et leur forme grâce aux clairs et aux ombres.

Fleurs à profusion

1. L'artiste a voulu, dans cette petite aquarelle, rendre l'aspect qu'avaient les nombreux champs de marguerites aperçus dans le Maine. Travaillant de mémoire, il n'a pensé qu'aux fleurs, oubliant ciel, arbres ou eau. Le champ d'abord, les fleurs plus tard. Après avoir mouillé tout le papier avec une éponge de photographe, il a tenté de donner une impression de pré (avec ocre jaune, terre de Sienne naturelle, vert olive, ombre naturelle et brun Van Dyck). La couleur l'intéressait mais aussi l'espace — le plan fuyant du champ.

2. Il fait ici comme dans l'étape n° 1. Avec la même idée de peindre le pré, il multiplie les lavis (ocre jaune, terre de Sienne brûlée, vert olive, ombre naturelle et brun Van Dyck) sur toute la surface du papier. Ici et là, il réserve des bords nets où il ne veut pas que les couleurs se fondent.

3. Pour faire du premier plan le centre d'attraction, il le fonce avec un mélange de deux verts (olive et vert émeraude) et deux bruns (terre de Sienne brûlée et Van Dyck). Puis il «plante» ici et là des cœurs de marguerites (jaune cadmium additionné d'un peu de blanc permanent) et peint quelques pétales avec du gris Davy chaud pour jauger des valeurs, des formes et du sens de l'espace. Avec une éponge naturelle, il produit du jaune pâle et du blanc. Il distribue ici et là des tiges et des brins d'herbe et des éclaboussures là où il y a risque de monotonie.

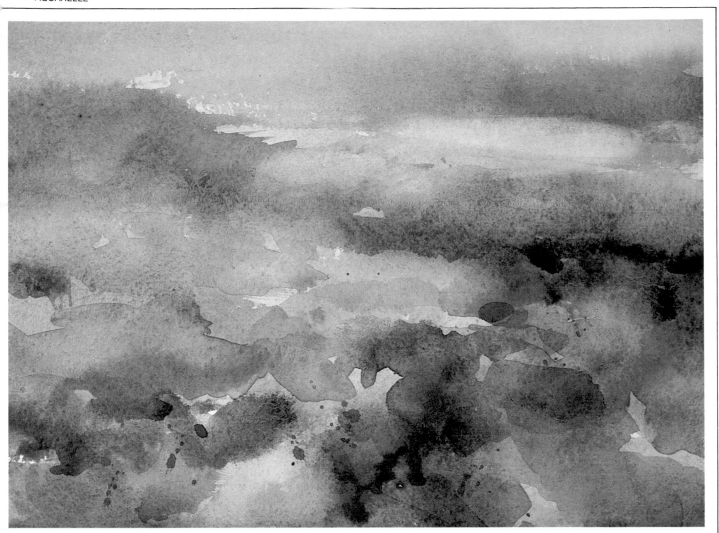

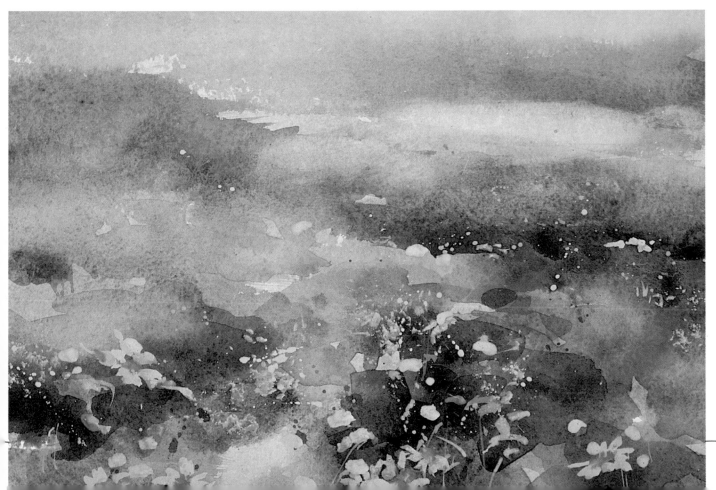

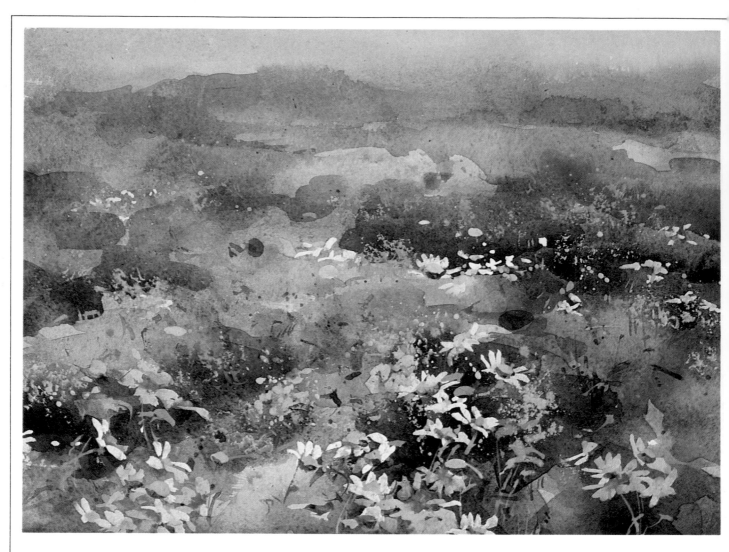

4. Avec un pinceau nº 4 en soies de porc, il applique sur le haut du papier de petits lavis (terre de Sienne brûlée et vert olive) pour donner plus de corps au champ. Pour aviver le vert, il se sert de terre de Sienne brûlée et de brun Van Dyck. En même temps il ajoute des marguerites et des herbes. Il place des ombres aux centres des fleurs avec du vert olive et de la terre de Sienne brûlée. Pour les marguerites les plus en évidence, du blanc permanent; pour celles dans l'ombre, blanc permanent adouci de gris de Davy.

5. M. Jamison se préoccupe surtout de l'aspect abstrait général de ses peintures. Sans changer d'idée, son souci principal est ici la couleur — non seulement celle des marguerites mais celle qu'il veut peindre. Il veut que son aquarelle soit plus qu'une simple description. D'où les rouges du trèfle pour divertir de tout ce vert. Pour le trèfle, des mélanges opaques de cramoisi d'alizarine, rouge cadmium, gris Payne et blanc permanent. Il précise les marguerites. Pour unifier la composition, il éclaircit certaines valeurs dans le haut avec une éponge mouillée et, avec le même moyen, mêle quelques tons adjacents.

6. Écoutant son intuition, il applique des lavis (vert olive et brun Van Dyck) sur la partie claire du milieu du papier. Après, il se ravise et les efface à l'éponge. Souvent l'artiste change d'idée en cours de route et, souvent, cette méthode réserve d'heureuses surprises. Il a achevé cette peinture section par section, ajoutant des fleurs et les perfectionnant jusqu'à ce qu'il soit satisfait de l'œuvre entière.

Champ de marguerites, aquarelle (19 x 27 cm), par Philip Jamison

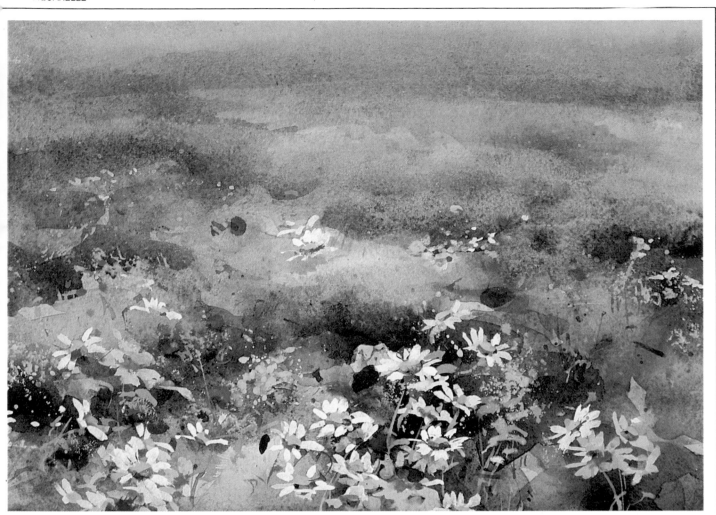

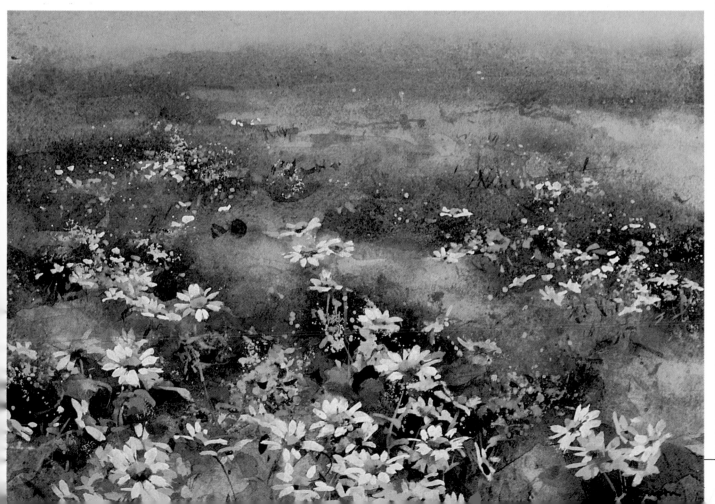

Bouquets de fleurs sauvages

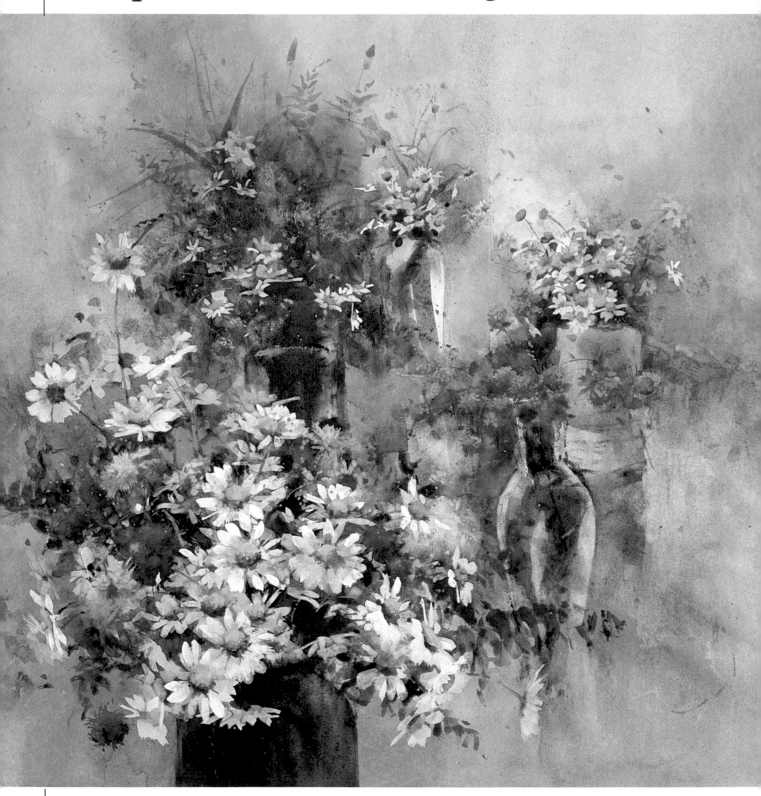

L'été dernier, aquarelle (53 x 74 cm), par Philip Jamison. Collection New York Graphic Society

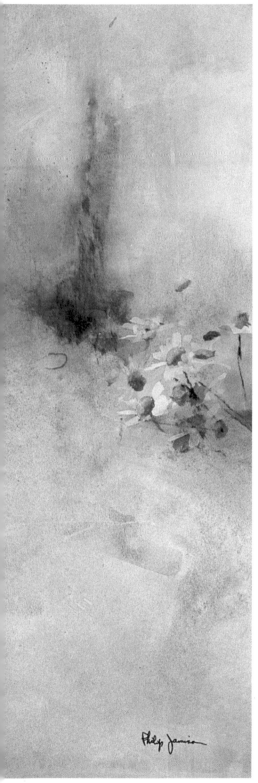

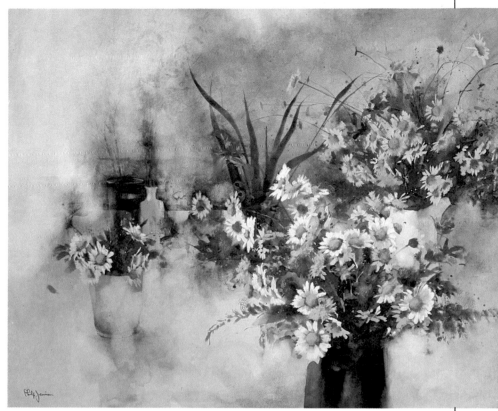

Fleurs de juin, aquarelle (49 x 74 cm), par Philip Jamison. Collection de M. et Mme Earl H. Reese

L'été dernier s'annonçait comme tout autre chose. L'artiste y voyait d'abord une vue intérieure de son atelier peuplée de plusieurs vases de fleurs. La peinture lui a semblé tellement encombrée qu'il en a éliminé plusieurs éléments. Tout ce qui ressemblait à un logis est disparu, y compris la fenêtre, le mur et la table. Des fleurs se sont évanouies. Le tableau final, même s'il diffère beaucoup du projet initial, est certes une grande réussite du point de vue esthétique.

Fleurs de juin manifeste en réalité le goût de M. Jamison pour les natures mortes aux fleurs, qui l'intéressent principalement à deux points de vue : les fleurs elles-mêmes, et la manière agréable dont elles occupent l'espace avec art. Pour se satisfaire, il a supprimé toute allusion à la pièce ou à l'environnement et a consacré toute son attention aux fleurs seulement.

Index

Imprimé à Hong Kong par South China Printing Co.